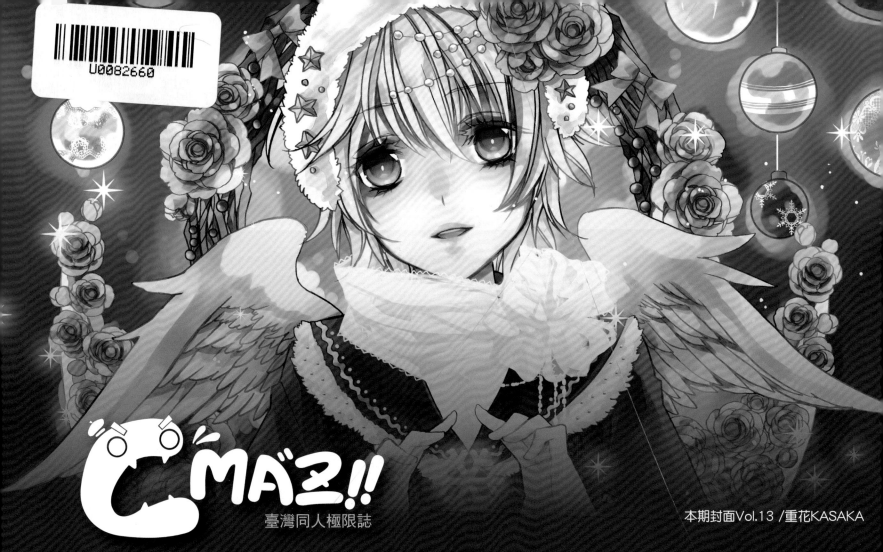

CMAZ!!
臺灣同人極限誌

本期封面Vol.13 /重花KASAKA

Contents

序言

Cmaz！！臺灣同人極限誌第13期暖心上市！天氣冷颼颼，Cmaz帶來熱情的內容迎接讀者們囉！為感謝讀者的支持與愛護，本期收錄精彩豐富的實力派臺灣繪師作品、以及Cmaz獨家專欄，內容非常值得珍藏。封面故事單元特別專訪到才華內斂的插畫繪師－－重花KASAKA，華麗層次的圖畫，將帶給讀者們更多視覺饗宴！Cmaz為提供繪師們多樣的發表平台，讓大家更加認識有才華的臺灣插畫新秀！

春

之繽紛

春天，季節的指揮者，頓時喚醒萬物綻放，替大地上了許多色彩，花以華麗優雅的姿態緩緩輕撥衣裳，帶來暖和春光與無限希望。Cmaz也希望本期能帶給讀者們視覺上的享受，細細品嚼每頁的箇中滋味，看完也能獲得滿滿的力量與希望唷！

春分之由來

春分是從每年的3月20日（或21日）開始至4月4日（或5日）結束。這天晝夜長短平均，正當春季九十日之半，故稱"春分"。春分這一天陽光直射赤道，晝夜幾乎相等，其後陽光直射位置逐漸北移，開始晝長夜短。春分時節，日光直射在地球赤道上，晝長夜幾乎等長，因此有"春分秋分，晝夜平分"之説。春分過後，白天漸長，夜間漸短，有諺語説："吃了春分飯，一天長一線"，就是指白天增長的好時期。此時，大地回春，樹木發芽，桃紅柳綠，鳥語花香，是到郊外踏青的好時期。春分時節氣候變化大，氣溫不穩定，因此人或作物極易於此時生病或感染病蟲害，如果下雨，人們才會注意到天氣的變化，增減衣物不至於生病，也會進行病蟲害防治，作物則生育良好。

春分之風

"春分"節氣在古老的傳説中，春分這天最容易把雞蛋立起來。據史料記載，"春分"立蛋的傳統起源於四千年前的中國，當時是為了慶祝春天的來臨。"春分到、蛋兒俏"的説法一直流傳到現在。在春分立蛋的説法中，據天文專家介紹，春分這一天是時間的平衡，是白天和夜晚的平衡，蛋站立的穩定性最好，這就是全世界人們喜歡立蛋的原因。認為在春分這一天，太陽直射在赤道上，地球的引力會發生變化，雞蛋所受到的重力會隨著引力的變化而變化，因此雞蛋會更容易站立起來。

Doreen-心跳／創作的主因：春天讓人感覺一切充滿了生命力，所以想畫出開滿小花，色彩繽紛的感覺。最滿意的地方：花朵的透明感。

春祭

二月春分，開始掃墓祭祖，也叫春祭。明清兩代均于每年春分日遣官致祭，清制遇甲丙戊庚壬年由皇帝親祭。

民間掃墓前先要在祠堂舉行隆重的祭祖儀式，殺豬、宰羊，請鼓手吹奏，由禮生念祭文，帶引行三獻禮。春分掃墓開始時，首先掃祭開基祖和遠祖墳墓，全族和全村都要出動，規模很大，隊伍往往達幾百甚至上千人。開基祖和遠祖墳墓掃完之後，然後分房掃祭各房祖先墳墓，最後各家掃祭家庭私墓。大部分客家地區春季祭祖掃墓，都從春分或更早一些時候開始，最遲清明後要掃完。各地有一種説法，謂清明後墓門就關閉，祖先英靈就受用不到了。

春社

春分節氣中最大祭祀活動。周朝時候春社便是最重要的天祭典活動。當時選春分後"甲"日祭春社，漢以後五行觀念盛行，由於五行中"戊"屬土，是改訂春分後戊日為祭春社日，並一直延用至今。古代天天用五種顏色泥土和五穀向土地神獻，祭民間只以一杯土來祭土地，原始土地崇拜並沒有土地神偶像，甚至一杯土也是露天而放；清代將土地崇拜設城隍廟內共立有兩牌位左邊為稷右邊為社；古代天將不同顏色泥土分給諸侯，讓們自己分別立社，這一天便成為全國一種向土地神獻祭日。

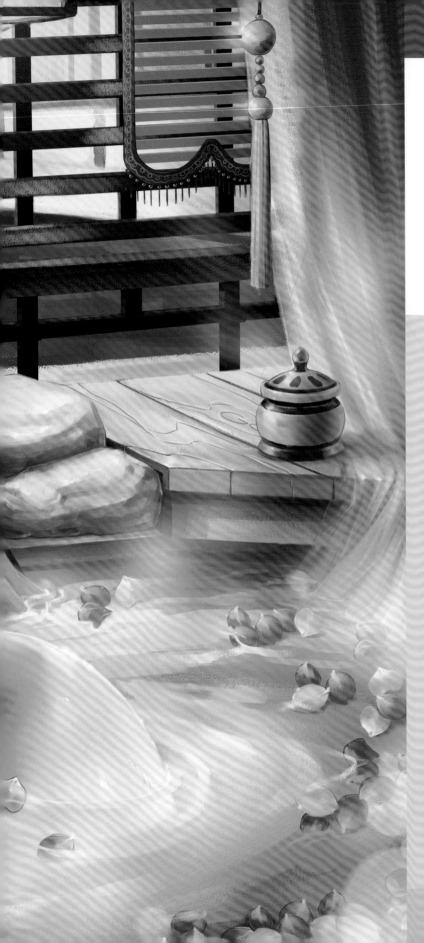

春牛

春分隨之即到，其時便出現挨家送春牛圖的。其圖是把二開紅紙或黃紙印上全年農曆節氣，還要印上農夫耕田圖樣，名曰"春牛圖"。送圖者都是些民間善言唱者，主要說些春耕和吉祥不違農時的話，每到一家更是即景生情，見啥說啥，說得主人樂而給錢為止。言詞雖隨口而出，卻句句有韻動聽。俗稱"說春"，說春人便叫"春官"。

✎ Shawli- 春色／一看到「春分」這個主題，就讓我想到「春寒賜浴華清池，溫泉水滑洗凝脂」這首白居易描寫楊貴妃的詩。因此，不假思索就決定以楊貴妃為這次主角。雖然主題明確，但實際上要把「春分」與「泡溫泉的貴妃」這兩個概念放在一起，還是讓我絞盡了腦汁。最後決定構圖就是：溫暖的春天陽光，灑進唐朝後宮的華清池裡，美艷的貴妃吃著最愛的荔枝，一邊泡著溫泉～創作時的瓶頸：身體姿態。最滿意的地方：荔枝。

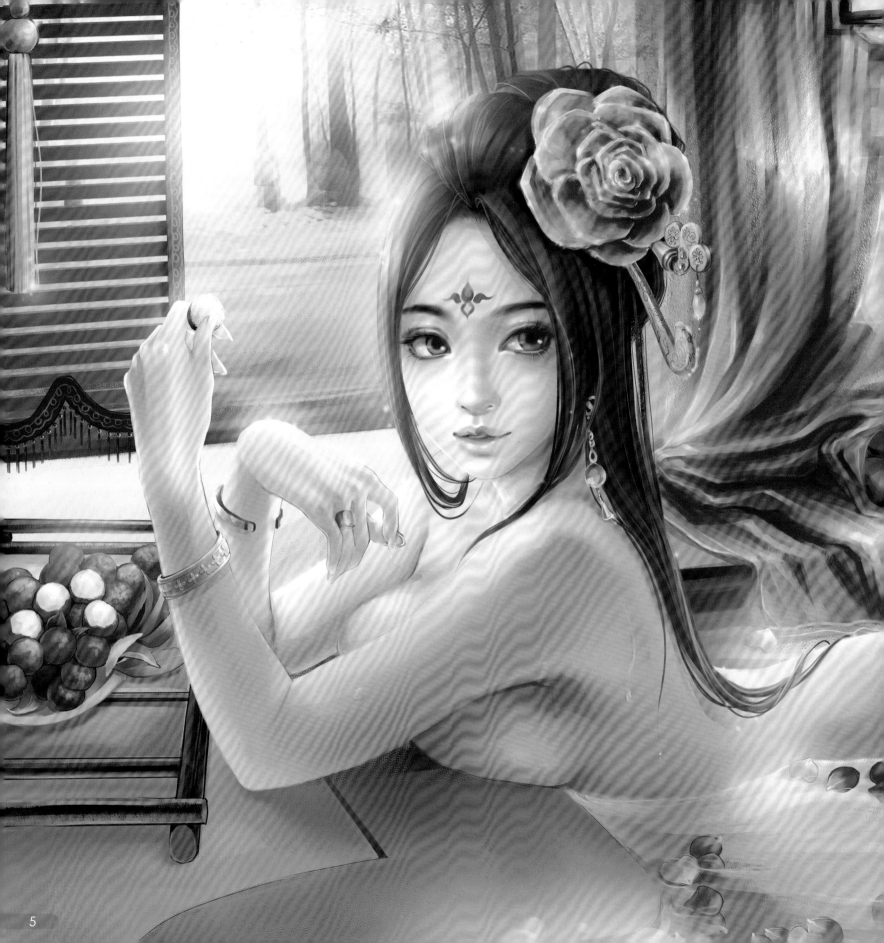

重花 KASAKA

妖紫嫣紅・揮灑出華麗風華

這次很開心可以訪問到重花KASAKA，第一次看到「重花」這個名子，總覺得古色古香又帶點神祕，這次終於有機會可以實際採訪她。其實重花

在「Cmaz!!臺灣同人極限誌」第五期就擔任過本刊繪師，以往都只透過第五期和重花的個人網站瞭解她。這次的訪問和見面，讓小編又看到不一樣的重花，

本人果然也是美人兒，可以堪稱「美女作家」了吧！樂觀可愛的女孩，每每看到她的文章都能讓人會心一笑，多層次華麗的畫風也讓人眼睛為之一亮。讀者們，讓我們一起更貼近重花吧～

TERA

畫畫最近熱衷的線上遊戲。諸君，我好喜歡角精。

TERA

KASAKA http://hauuyne.why3s.tw/

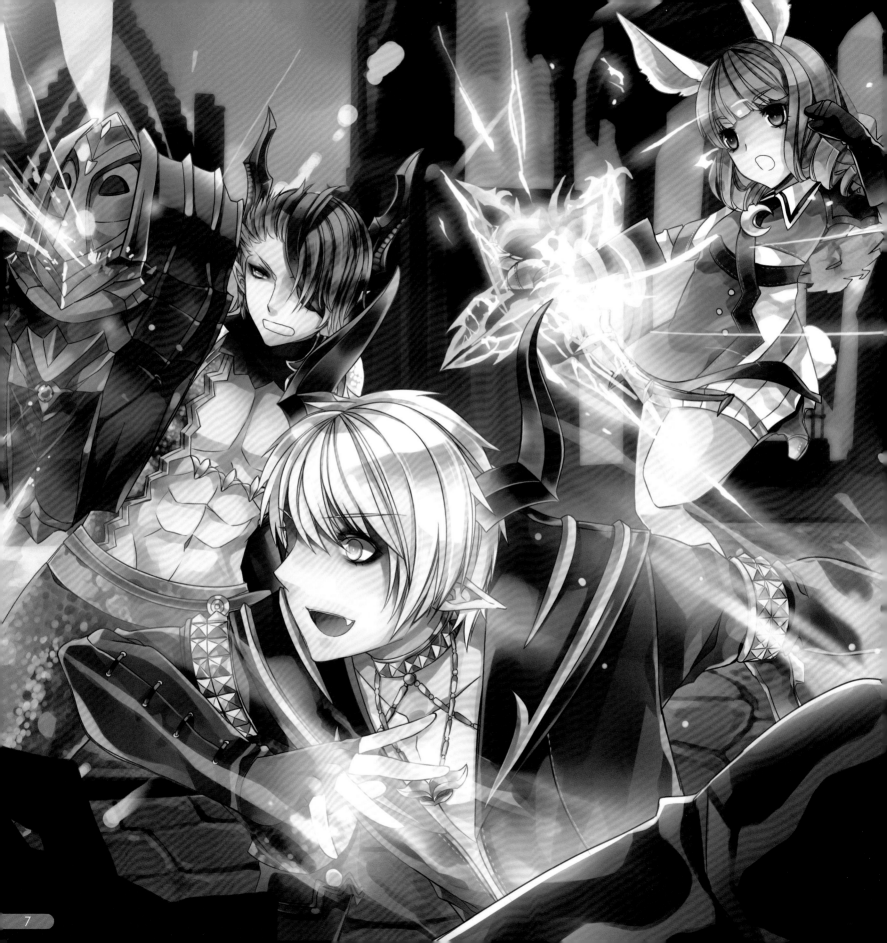

重花 KASAKA 小檔案

畢業／就讀學校：文化大學廣告系

屬性：（ex：正太控）男魔法師控。座右銘是「エロ可愛い」（既色氣又可愛）以及「こんな可愛い子が女の子のはずがない」（這麼可愛的孩子絕不可能是女孩）

興趣：邊畫圖邊唱歌

專長：生產偽娘

個人網站：http://hauyne.why3s.tw/

と：很開心可以訪問到重花，想請問重花是什麼時候開始接觸畫畫呢？是甚麼機緣下讓您喜歡上繪畫而有熱忱呢？

已經不太記得了，記憶所及的童年就是拿著筆跟在撕下來的日曆後面塗鴉，那時甚至連漫畫是什麼東西都不知道。後來由美少女戰士開始接觸漫畫，還記得小時候每週三下午五點都在電視機前面等。

真正開始有「想當漫畫家」的念頭則是在迷「亂馬1/2」的時候，看到高橋老師在折口上的生平簡介寫著「小六開始拿沾水筆」就也想著「好！那就把拿沾水筆的時間訂在小六前吧！」，之後就一直朝著那個方向走了。喜歡一樣東西總是三分鐘熱度的我只有這件事堅持了這麼久，我想應該是老天爺一開始就把畫圖這件事塞進娘胎裡跟我一起出生了吧，不然怎會一回神就發現這件事已經像吃飯喝水一樣成為日常風景。

と：「重花 KASAKA」這個筆名是從何構想？對您有什麼特別的意義或意涵嗎？

其實沒有。（笑）我換過非常多的筆名，比較有知名度的就三個：藍方、塚本月、重花 KASAKA（現在式）。藍方用了非常久（從國中開始用來著），所以至今仍很多朋友叫我阿藍。塚本月是高中申請新鮮網帳號時隨便想到的名字，後來誤打誤撞的就開始用；在日本唸書時被日本朋友問到「為什麼要取日文名字當筆名呢？」（她很認真），我當時仔細想想，雖然這種事在台灣

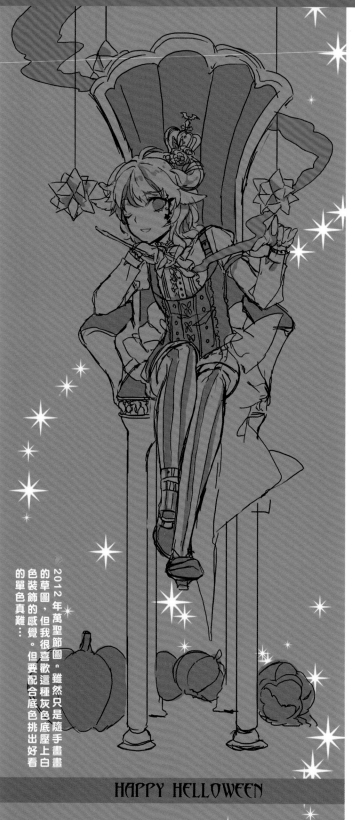

2012年萬聖節圖。雖然只是隨手畫畫的草圖，但我很喜歡這種灰色底壓上白色裝飾的感覺。但要配合底色挑出好看的單色真難…

HAPPY HELLOWEEN

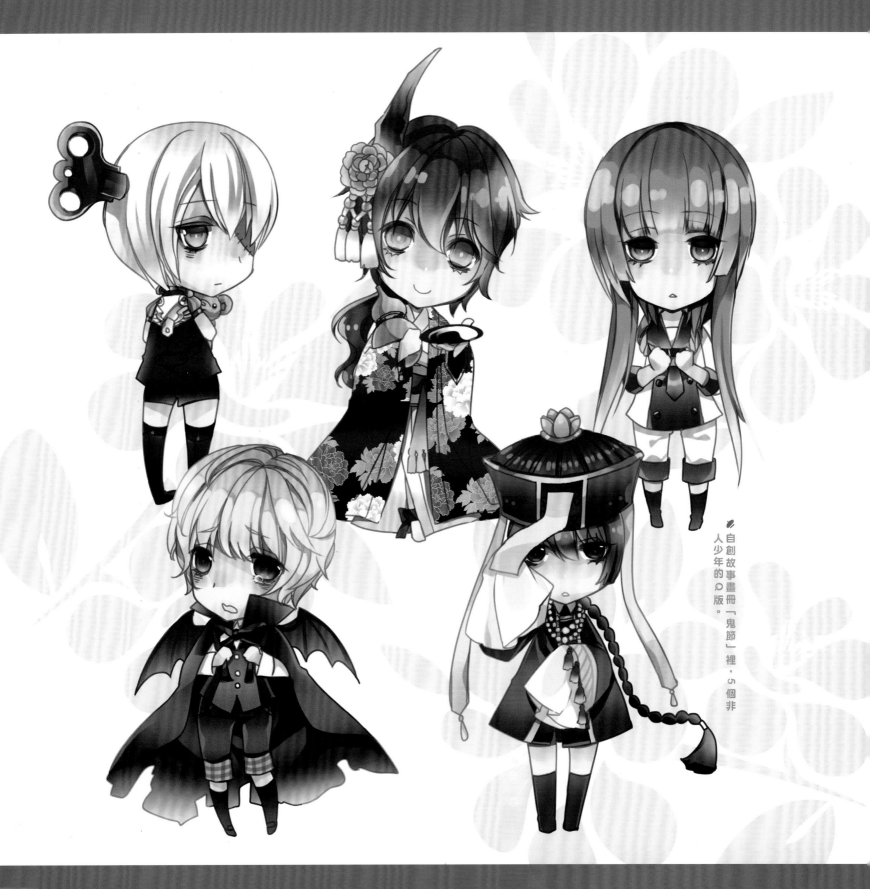

自創故事畫冊「鬼節」裡，5個非人少年的Q版。

非常流行（根本稀鬆平常），但身為台灣的繪師，好像也沒必要用個明顯是日文的名字，於是認真的挑了幾組字來改新筆名，最後定名重花。…附帶一提，這兩個字當時拿去丟筆名測驗機時是大凶。（但我還是用了

ご：

在您繪畫過程中，有沒有遇到甚麼困難的時候？您怎麼去克服的呢？有甚麼支持您不斷創作？

✿：

遇到困難什麼的，就跟吃飯喝水一樣平常啊，不會畫的角度、物件、搞不定的構圖等等跟山一樣多，讓人苦惱的事也常常發生。這種時候除了硬著頭皮畫下去也沒有其他辦法了，反正畫錯就畫錯，錯了再改就是了，不會練就是了，反正世界上也沒有任何事情是還沒學就會的。不過說是這麼說，我至今依舊不會畫透視，非常不擅長，所以漫畫背景的透視全都亂七八糟，哼哼。只好告訴自己反正當年學校做性向測驗時我的空間就不及格。

（別找理由

除了本來就喜歡畫圖以外，最重要的支持就是認同我的人吧。我是個只要發現這件事沒有效益就會不想做的人，所以能一路畫到現在，那些跟我說「我很喜歡喔！」的人真是幫了大忙。非常感謝你們。

✎ 封面的草稿們。其實最近已經很少印出來描線了，但一直很想念那種畫稿方式，所以就趁機玩了一下。附帶一提那三張其中一張已經報銷了。（貓竟然很準的吐在上面…

✎ 工作區域。掛在牆上的寶石姬海報是某年 Comike 猜拳贏來的寶物，總覺得我把一輩子的運氣都賭在上面了。

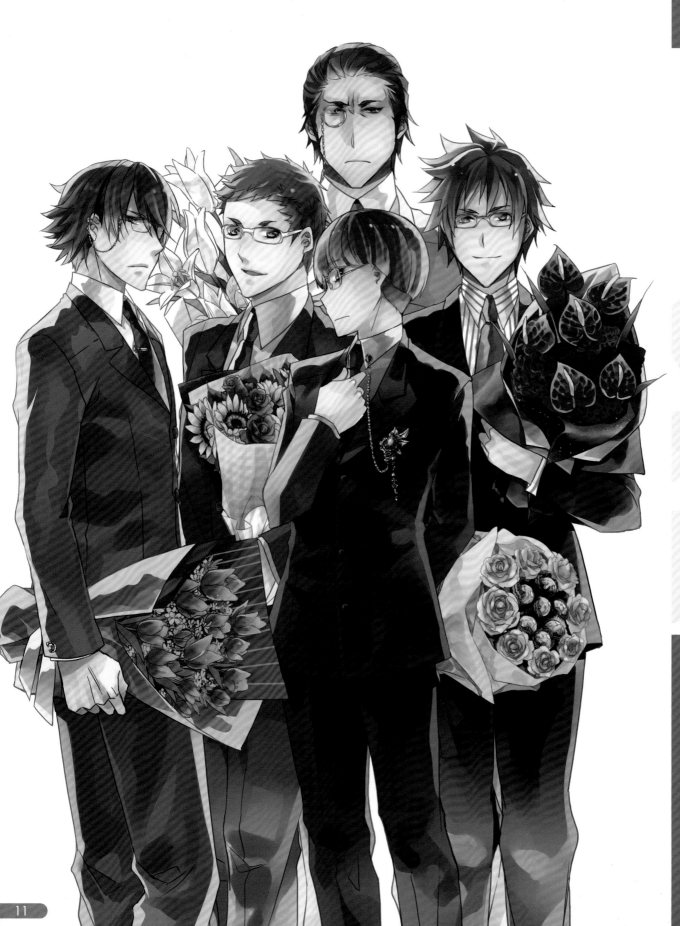

UL 同人圖，畫的時候一直覺得
很像什麼少女係戀愛養成遊戲⋯

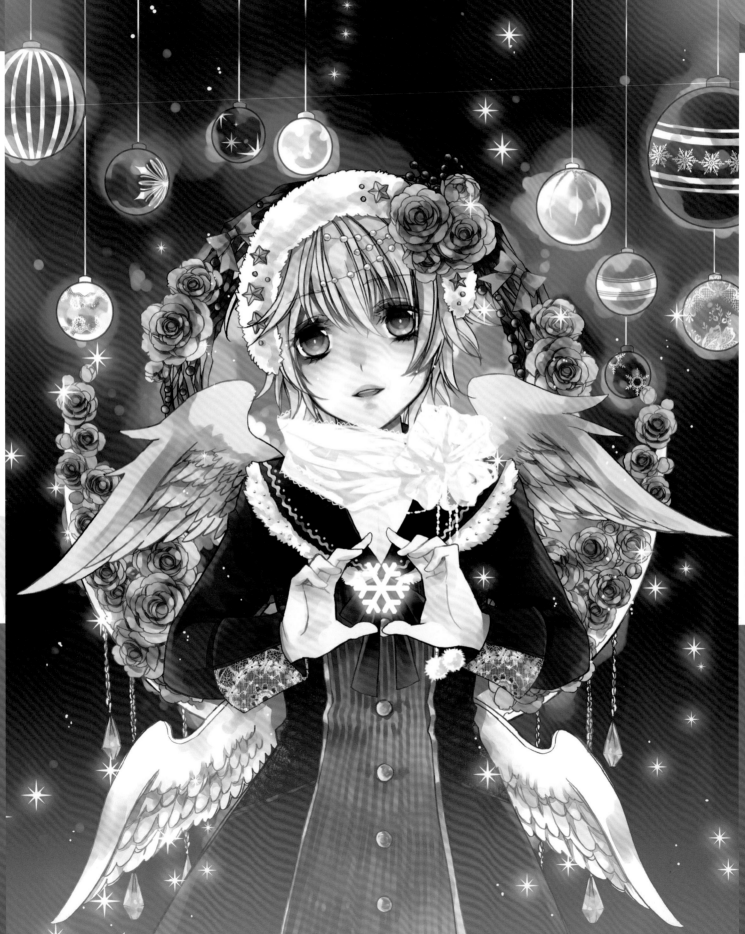

C-Story

聖夜天使

ひ：對於這次封面作品的創作，是否有任何想法想跟讀者分享呢？

雖然這本是2月發行，但我還是畫了聖誕圖而不是新年圖⋯很喜歡畫這種重點在裝飾的圖，畫細節的時候都可以放空好開心⋯（等等）原稿是600dpi，很久沒畫過這麼大的圖了。

ひ：有哪些動漫、小說、電玩作品是您特別喜歡的？喜歡它們有哪些部份？它們有對您造成甚麼影響嗎？喜歡哪些作品想跟讀者分享呢？

我電玩玩的很少，我家第一台電視遊樂主機是PS3，我自己買的——也就是在這之前我家完全沒有電視遊樂器。唯一能拿來打電動的主機是電腦，所以遊戲都要移植到PC上我才玩得到。印象最深刻的應該是RO，它是我第一款線上遊戲，也因為各種原因在我的人生中佔了很重要的一部份——雖然我實在討厭練功，所以在官服甚至沒有二轉過⋯。撇去系統不提，非常喜歡RO的角色設定、世界背景以及各作者創作出的二創作品。

至於漫畫，雖然啟蒙是「美少女戰士」，但影響我最大的應該是松下容子老師的闇之末裔（舊譯「愛上壞壞的死神」）。我非常喜歡松下老師的畫風跟品味，尤其喜歡他筆下的動物、植物與食物。

我特別喜歡在作品裡畫食物應該是被闇之末裔影響的無誤。完稿、貼網方式以及線條也非常喜歡。完稿甚至砍掉重練還發現松下老師不但棄坑還人間蒸發，現在甚至砍掉重練人間，跟以前差了十萬八千里，我還是愛著松下老師的！不過闇之末裔完結什麼的已經不期待了，要是有那一天的話真想拜託子孫燒給我。（喂）

小說作品就要提跟「哈利波特」跟「龍槍」。「哈利波特」可說是我出同人誌的起點，而「龍槍」則是我一生的愛。我喜歡奇幻與中古風格，熱愛魔法師，是萬年雷斯林後援會會員。

ひ：請問重花的創作，除了繪畫以外，是否有參與涉掠其他領域？若有的話，有創作或參與過哪些作品？

其實我第一部商業作品不是漫畫而是小說，由鮮鮮出版社所出版的「神臨誌記」，共7集。從封面設計到封面繪圖到內頁到小說一手包辦，不要以為看起來很爽，真的是太瘋狂了，想想根本神經病；趕完封面要趕內頁插圖，趕完內頁插圖要趕章名頁，趕完章名頁要趕封面，趕完小說馬上要趕封面，真的⋯不是人幹的⋯

ち：重花的畫風很特別，畫面很鮮豔且華麗，請問您是從何衍生靈感呢？是否有嘗試過其他類型的風格嗎？一張圖從下筆到完稿需要歷時多久？

※：其實我一直都覺得自己的風格很路邊，真心不懂特別在哪裡…（抓頭）靈感常常從各處發生，有時候只是單純的想畫個什麼東西——例如看到可愛的衣服、甜點、裝飾、建築等等。會定期收集的非繪圖資料大概是娃娃照跟朋友轉來的攝影作品以及拍得很美的食物照片。通常都是為了色調而收。其他類型的風格…有玩過厚塗風，一兩張而已。一張圖要畫多久要看圖裡面的元素組成複雜度，像這次的封面那真的是很可怕的東西…。

張圖（兼聖誕賀圖）就很快，從打草稿到完稿大約7小時。不過如果一張圖裡面超過2個人以上速度就會銳減，商業誌一張跨頁大概包含打混休息的時間。

ち：重花用心經營的個人部落格，有分為中、日版，部落格內容通常都會放上什麼呢？日文版也是自己親自經營的嗎？是的話是甚麼契機促使您學習日文呢？

※：您誤會了，我的BLOG草都長得比我高了。（不要自婊）這時候要說噗浪（或說微網誌）比我高了。

BLOG內容通常就是放放草圖局部放放塗鴉寫寫趣事或發洩下不滿之類的，寫得很隨性。我真的很不會經營BLOG跟讀者…（懶病上身）日文版BLOG開了兩天就放爛了，畢竟寫日文好麻煩的…（懶病上身）

學日文的日標…當然是看日文同人誌。（認真）還有就是畢竟風格偏日系的，所以多會查得很多資料也都日系的，查一個語言是好事，至少現在喜歡的漫畫家訪談或是台灣還沒代理的漫畫小說我都能看懂個八成了。

✐DRRR同人圖，臨也生日賀。畫得最高興的是蛋糕，有收藏一張蛋糕照，上面的奶油就是那樣厚厚的蓋下來，一直很想畫看看。

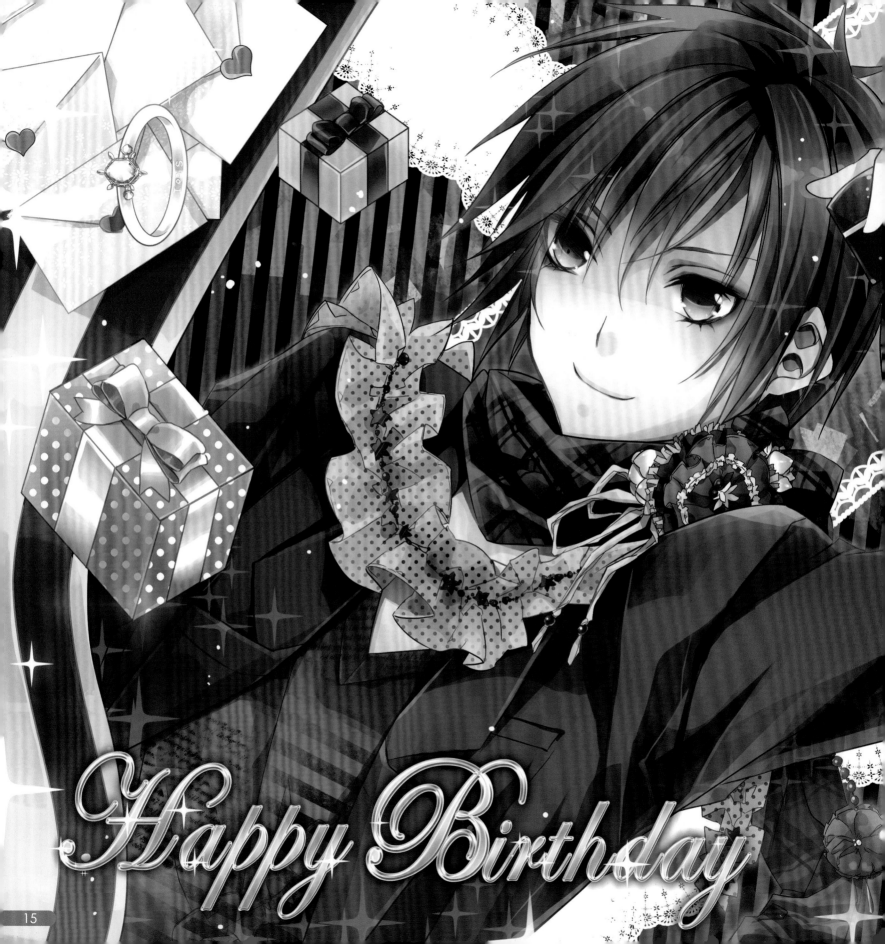

Happy Birthday

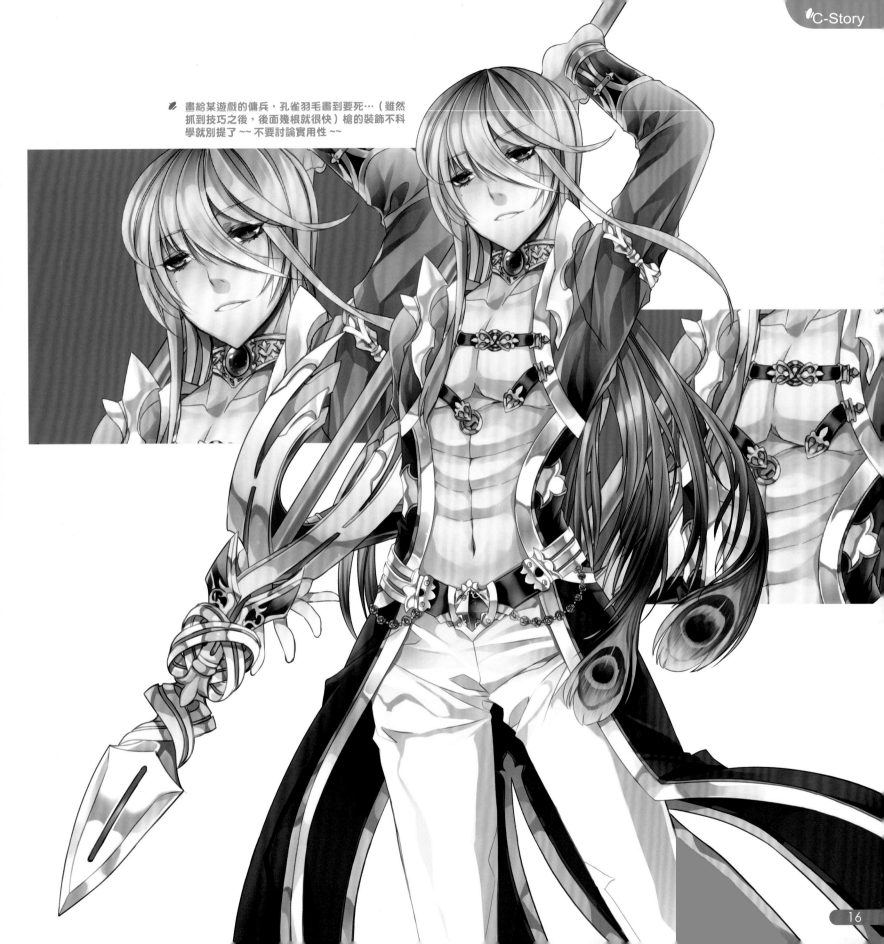

畫給某遊戲的傭兵，孔雀羽毛畫到要死…（雖然
抓到技巧之後，後面幾根就很快）槍的裝飾不科
學就別提了～～不要討論實用性～～

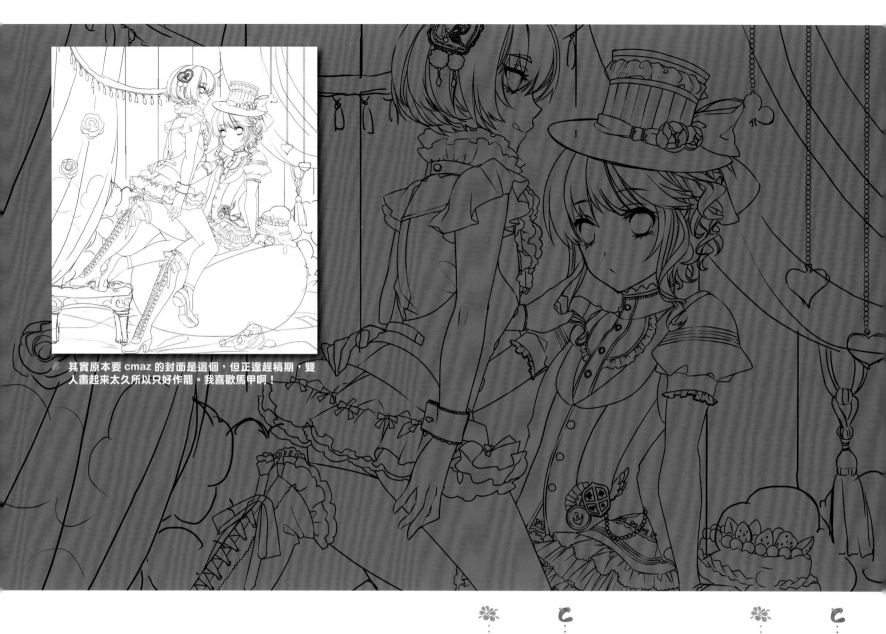

其實原本要 cmaz 的封面是這個，但正逢趕稿期，雙人畫起來太久所以只好作罷。我喜歡馬甲啊！

ご：請問您參與的工商活動中，您參與過哪些部份？其中哪些是您特別喜歡？

　：我大部分都是接小說封面的繪製，目前也是以接案跟同人為生。比較值得一提的是我畫過三次地圖（小說後頭的附錄）。畫地圖是件很有趣的事，不過印出來時總覺得這裡可以改，希望下次還有機會接到時可以畫得更好。

ご：您可以跟讀者分享您的作品，出版過哪些同人誌可以介紹給大家？作品內容是甚麼？

　：其實出過的同人⋯⋯算一算真的好多。我自己特別喜歡的是家教時期的書，雖然現在回去看那畫面真是慘不忍睹，不過我至今還是很懷念畫那幾本書的情景。「所羅門」、「萬華鏡」、「安靈彌撒」以及「深淵之花」都是我自己很喜歡的作品，前面三個是故事方面，深淵之花則有很多的初次嘗試（B4 尺寸但是短邊裝訂、內頁用漫畫紙、分鏡風格稍微偏向電影風等等）。整體設計最完整的是我最後一本家教本「罪與罰」，從標準字到封面設計到內頁排版、頁數設定等等都很完整的做完，完稿也比之前的熟練。比較近期的劇情讓我自己滿意的大概是 DRRR 亞種的同人誌

NAUS
魔法学徒と
古い図書館

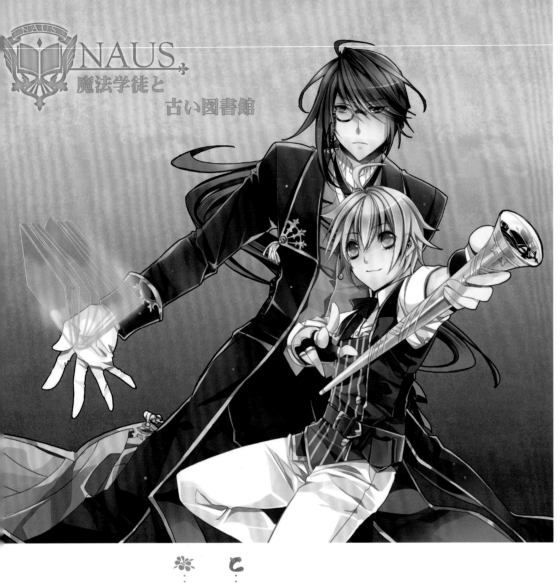

「サイケデリックの消失」，出了上下集把故事交代完，不過還有個尾巴「サイケデリックの激唱」至今天窗中…一想到那畫起來很長我就…忍不住讓他一直被插隊…（還敢講

除了二次創作以外，偶爾沒有想畫的二創時我就會出出主題畫冊。附帶一題，我家的角色沒有特別標明的話，全部都是男孩子喔。（安心的偽娘率）

こ：繪畫過程中，是否有與其他繪師合作過？過程當中有甚麼特別難忘的經驗或心得可以跟讀者分享嗎？

不算合作，不過我被委託畫附錄地圖的某小説封面是韓國繪師Kine擔當的，當我發現時真想跟編輯説「能不能幫我跟kine要個簽名」什麼的…

今年的PFSR參戰圖，不過只畫了這麼一張…設定上自己還蠻喜歡的，所以雖然圖只有這麼一張，短文卻寫了兩篇…

こ：重花參與同人展的經驗中，有遇過甚麼有趣、開心的事嗎？或是特別的經驗想跟讀者分享？

不知道從什麼時候開始，幾乎每場都會收到讀者朋友們送的糖果與零食，但因為我個人不吃硬糖，又不捨得大家繼續把食物送給我浪費掉，於是好像就在BLOG上寫了一下相關的事情，標注「如果要送的話就送我金莎吧，無限收！」於是現在變成一人一金莎救救重小花…（不對）也因為如此每次在場次收到金莎都會很高興！也有固定每次都會來送金莎付贈一張小卡的讀者，卡片會寫上對書的感想等等，我很喜歡收到文字類型的感想，所以非常的感謝他。

食物方面最印象深刻的是有一次有讀者帶了我很喜歡的S&工家的司康來給我，還是溫的…那玩意真是不便宜所以我很驚嚇！真是太感謝了。司康雖然熱量好高但是好好吃。

こ：對重花而言，有沒有甚麼前輩對您的創作有莫大深遠的影響？

…同人圏的前輩的話一定是伊達大人了，一直都非常喜歡伊達的作品。説好的我和我的神經病…（説好不提的

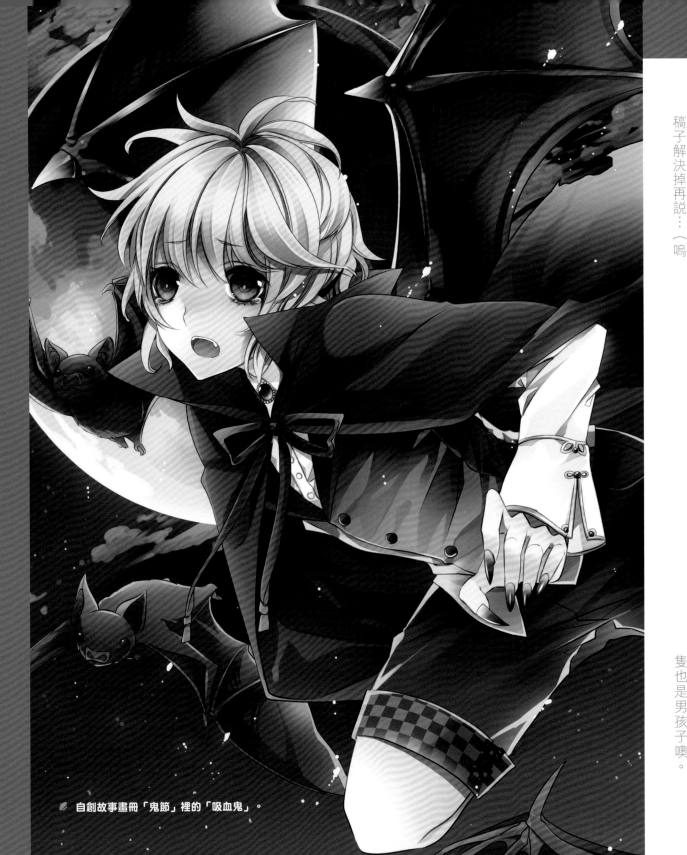

自創故事畫冊「鬼節」裡的「吸血鬼」。

ㄈ：對於未來的規劃有甚麼具體的目標嗎？

：其實比起畫圖，我更希望能當個講故事的人，所以希望能快點回歸小說作家行列。好想出小說喔。不過在寫稿之前要先把手邊畫不完的稿子解決掉再說…（嗚

ㄈ：有沒有甚麼我們沒發現的重花，重花想介紹哪些不一樣的妳給大家認識呢？

：其實我跟兔子一樣是寂寞就會死的生物，所以請大家在噗浪上多冒水跟我聊天。

ㄈ：請重花對 Cmaz 的讀者們說句話吧＞＜。

：算是第二次跟大家在這本雜誌上見面，很高興能受邀繪製封面以及參與訪談，希望這次的封面大家能滿意～嗯理所當然的封面那隻也是男孩子噢。

女僕喫茶 Fatimaid

前言：

經過這次對於女僕的貼身採訪，發現女僕們各個真的都貼心至極，對於自己的工作也很認真負責，女僕們親切的迎接，搭配放鬆的空間和可愛創意的餐點，讓人一下午都想愜意的待在 Fatimaid~

二來當時台北車站附近的 T.T. STATION 的關閉與光華商場的拆遷，比較貼近電玩與轉蛋盒玩的業者紛紛移入台北地下街，所以後來就選擇落腳在台北車站附近了，如果就 2013 年來計算的話，目前已經成立了 7 年。

序：

這是個發生在不是很久以前的故事，在某個擁擠的城市之中，有一群失去了主人，陷入深沉悲傷的女僕，這時她們面前突然出現了一個帶著面具的旅法師，旅法師對女僕們說「如果能保有從順、禮儀與用心這三項美德，就會引導你們與真正的主人相遇。」就這樣，女僕們一面相互扶持，一面等待真正的主人來臨。

在當時思考 Fatimaid 的風格路線時，有思考當時幾間比較具有代表性的訴求做為參考。以提供「休息與柔性互動」服務為訴求的「Cure Maid」〈2001 年〉、提供「角色扮演視覺感」服務為訴求的「Cafe Mai:lish」〈2002 年〉和「偶像與近距離互動」服務為訴求的「@home」〈2005 年〉。這決定了未來 Fatimaid 的營運風格與路線。

一起到 Fatimaid 聽故事吧！

近年女僕餐廳在臺灣已越來越普遍，『Fatimaid 台北女僕喫茶』在臺灣女僕餐廳市場上可以說是先驅，想請問您當初成立的動機與機緣是甚麼呢？成立多久了？店名的由來為何？

後來決定以 Fatimaid 為店名的原因是，日本有個動漫作品「五星物語」中的 Fatima 比較貼近經營者理想中女僕的因該有的元素，也比較貼近店裡想要呈現的訴求「治癒與守護」。

早在 Fatimaid 成立以前，創辦人 H 氏最早 2004 年 6 月與朋友在台北東區開了台灣第一間女僕咖啡廳 Animaid，當時的 Animaid 大概只經營了三個月後就閉店了。Animaid 經營失敗之後，以此為借鏡重新思考比較適合貼近台灣民情的女僕店經營模式，之後在 2006 年 3 月成立了 Fatimaid。

在當時那個時候決定由東區移往台北地下街的原因是一來東區的治安問題，東區夜店較多，出入比較複雜。

將 fatima+id，並且在 maid 下方增加橫線以特別強調 maid。當初決定設立於 2 樓，也是想讓主人們有回家及保有隱私的感覺。

ㄷ…貴公司成立『Fatimaid 台北女僕喫茶』主題式餐廳，是否貴公司組織對動漫或 Cosplay 富有熱忱？能否請您簡單介紹貴公司的組織和服務項目？

大部分的人一直認為我們只是餐廳、只是餐飲業。所以感謝藉由這次訪問來可以介紹一下我們公司。由上一個問題我們提到店裡的訴求是「治癒與守護」。首先我們提供的是一種文化訴求體驗的呈現。

…為什麼不是強調「女僕文化」而是「文化訴求」呢？

首先真正的女僕文化是源自於維多利亞時代，但是我們對於那個時代的認知只能藉由著歷史與文學創作得知，除非能夠穿越時空，否則不可能得知當時的女僕到底是怎麼樣的心情，更不用說當時女僕的地位與身分如果真的呈現出來是什麼樣子。現在我們對於女僕的既有印象幾乎來自於日本動漫文化中女僕角色所帶來的印象，這表示了創辦者與經營者對於日本動漫文化的狂熱。以「守護與治癒」為訴求，以「女僕」為形象、以「從順、禮儀、用心」為精神來打造 Fatimaid。Fatimaid 是文化創意產業、餐飲業只是 Fatimaid 的一部分，因為飲食文化也是一種呈現的方式。

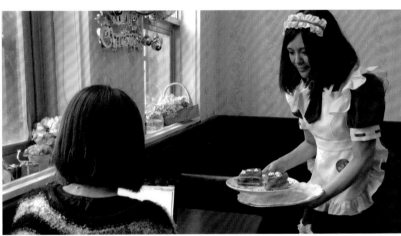

女僕親切的款待，讓主人們的心都暖暖的～

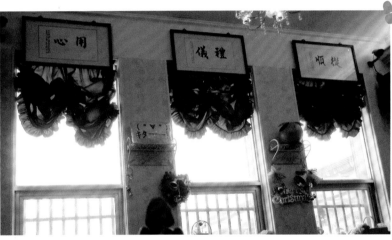

牆上還掛著「從順、禮儀、用心」匾額，時時提醒女僕們用心遵守。

Fatimaid 將服務項目分為三大類 #OPS=operations

● 第一類稱為 Main OPS 意指為在 Fatimaid 創造的空間內進行日常的女僕服務—從客人進門的那一瞬間進行的主人回家體驗，從女僕為主人迎門、擺放餐具到上餐，想給主人打氣的畫盤，期盼與主人交換日記等互動行為。

● 第二類稱為 Extra OPS 意指為在 Fatimaid 為主人打氣的特別日子—比如主題日、體驗活動、fan 系的店內活動與偶像系的歌唱活動(聖誕節)

● 第三類稱為 Other OPS 意指為在 Fatimaid 為主人的外派活動—展場活動(婚禮、主持)、應援活動(辦公室加油打氣、慰問)、拍攝活動(商業性質的宣傳)

為了配合這三大類，規劃的職位內容為執行秘書女僕、行政秘書女僕、行銷秘書女僕來維持整個組織的運作，並依照能力在冠上副店長、店長的職稱。

ㄷ…成立過程當中有甚麼特別難忘的經驗和困難的地方可以跟 Cmaz 的讀者分享嗎？

…雖然我們打造了 Fatimaid，但卻也有不解風情的客人來打破這個情境體驗。剛開始的時候會被投射異樣的眼光來看這間店外，也會有客人對女僕有騷擾與不雅的舉動。所以為避免對於女僕有過度的不禮貌、對於其他的主人有一定尊重，我們制訂了所謂的紳士守則，希望能夠主人進入到這個空間、這個情境能夠遵守。

c：『Fatimaid 台北女僕喫茶』成立以來變換過幾種制服？制服樣式是以甚麼為構想？設計來源是由誰發想呢？

目前 Fatimaid 成立到現在沒有換過制服。過去在 2007 年曾經有考慮過公開設計變換制服，後來取消了。不管是在日本還是在台灣，女僕喫茶店的制服是一種對於該店的象徵，也是在交流、識別方面很重要的一部分，看到制服就知道是哪間店的女僕。所以制服對於女僕來說是很神聖的。有必要不能隨意變換。

目前制服分為實習制服與正式制服，正式制服又分為夏季與冬季。除了主體的制服外，女僕可以依照個人的屬性與喜好，增加自己身上的配件與飾品來增加自己的個人風格。這可以凸顯出女僕對於主人的用心外，也是女僕心中想要呈現出給主人的形象。

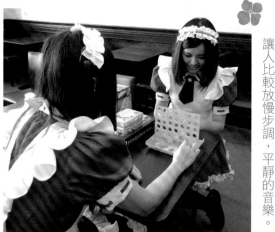

夏季制服以藍色為主色，合身的馬甲設計，在圍裙上面也有小小的設計，弧度並非圓的，而是有五個打摺角，代表著五星物語的五星的意思，表現出出夏天的活力。

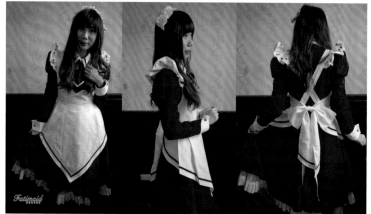

冬季制服以深酒紅為主色，近全圓裙的長裙，圍裙上的設計也是有五星的打摺設計，搭配長內襯裙，呈現冬天的端莊典雅。

c：店內、外裝潢想帶給顧客甚麼樣的氛圍，是否有提供與女僕互動的遊戲？

我們店內的擺設以治癒系為主，色調的部分比較沉穩，盡量能讓主人在心情上不會太過於浮躁或興奮，並且擺設許多女僕貼心布置的小物，或是女僕親手種植的植物。音樂盡量撥放會讓人比較放慢步調，平靜的音樂。

店內提供許多易懂的桌遊，讓主人們與女僕有更多互動。

書架上玲瑯滿目的書，包括女僕相關的漫畫和書籍、商業類書、女僕們的交換日記和一些有趣的書可以讓主人們在 Fatimaid 悠閒待一下午。

櫃上也提供女僕的周邊商品，喜歡女僕文化的主人們也可以帶回家收藏唷！

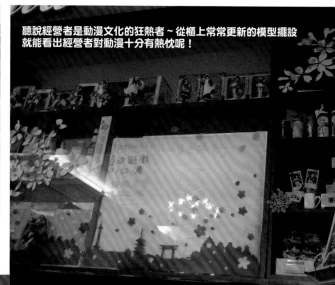

聽說經營者是動漫文化的狂熱者～從櫃上常常更新的模型擺設就能看出經營者對動漫十分有熱忱呢！

小編有看到『Fatimaid 台北女僕喫茶』審核女僕的標準十分嚴格，女僕們都要精通美工、語言、角色扮演，想請問女僕們到『Fatimaid 台北女僕喫茶』工作會接受哪方面的職業訓練？

fatimaid 對於外場服務是很講究的，我們將從順、禮儀、用心掛在牆上就是要提醒女僕，不要忘記這三個精神標語。假設外場沒有做好，就表示女僕失格，不會讓他接觸其他工作。

當女僕能夠做到用心的時候，女僕要主動去幫忙。一切都要女僕用心去觀察。眼神與主人對上了，大概要拿捏知道主人需要什麼。當女僕能夠做到用心的時候，表示具有可以穿上正式制服的資格了。

目前店裡的營運沒有任何男性，也沒有女僕以外的職位。也就是說不論什麼事情都要女僕以外的職位。也就是說不論什麼事情都要女僕自己動手來。包含店裡的布置，宣傳的文宣…等等，全部是女僕親手製作。所有的餐點也全部都是由女僕製作，碗盤都要女僕自己搬，商品都要女僕自己親手畫，環境都要女僕自己親手打掃整理。

完全由女僕經營的空間，對主人投入滿滿的心意守護主人回來的環境，期待主人的歸來被治癒。老實講當 fatimaid 的女僕不是個很輕鬆的工作。

所以面試的時候會藉由談話閒聊來了解面試者心態，並且了解面試者的屬性適合哪方面，我們公司內部稱之為是否具有女僕之心。

有一些女僕擅長歌唱才藝的部分、有些女僕擅長攝影，有些女僕擅長美術設計、有些女僕口才很好，通常這些女僕會給店裡增添不少她們所帶來的色彩，也有讓他們一展長才發揮的機會。在 fatimaid，比起店裡要求女僕做什麼，女僕能夠主動提出能為店裡帶來什麼為重要，尤其是女僕的積極度和心態，女僕展現出的創作有時是意想不到的。女僕之間不是競爭，而是相互合作，相互信賴，也相互愛護。女僕長制度的廢除多少跟這點原因有關。

書架上提供多本女僕們與主人們的交換日記。

一個熟練的女僕完全做到，通常要九個月到一年，通常大部分的女僕大概只能做到從順、禮儀，少部分比較有資質的能做到用心。

這也是女僕與執事最不同之處。女僕是需要細膩的觀察主人一舉一動，在主人還沒開口前，女僕心靈就要知道主人需要什麼，主人的習慣是什麼。比方說，就拿上茶這個舉動來說，執事就會問詢問主人的慣用手是哪一手。而女僕必須從迎門開始就要觀察主人的慣用手而開始佈桌。當主人表情有異樣的時候，就要過去詢問是否口味上哪裡有問題。當主人表情失落的時候，女僕的畫盤就會給主人寫上打氣的話語。當主人扛行李

小編很喜歡『Fatimaid 台北女僕喫茶』經營模式，時常會推出響應動漫的新活動，想請問歷年來辦過哪些活動？活動特色是甚麼？有沒有特別喜歡哪幾次的活動？

Fatimaid 的招牌，除了有掛 Fatimaid 本身的招牌外，也有掛上秋葉原字樣的招牌。日本的動漫文化的發源地，幾乎每天都會在秋葉原舉辦關於動漫文化的活動。台灣是礙於許多大人的原因，沒有辦法這樣跨產業舉辦。但是畢竟我們十分嚮往能有像秋葉原這樣的環境，所以我們也十分樂意為廠商的宣傳盡一份心力，藉由此交換來創造我們心目中的秋葉原環境。歷年辦過的官方活動與非官方活動，不

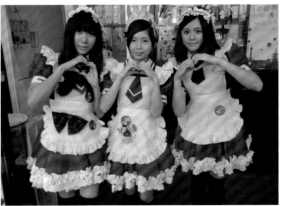

女僕身上配戴的飾品、餐點上的畫盤、交換日記，都是平時女僕為了主人用心思來溝通與交流的方法，希望各位歸宅的主人能夠用心體會女僕想傳達的心意。

外乎除了女僕發想的主題餐點外、就是還有配合的主題活動等，這些都是女僕的創意所創造出來的。其實每次在規劃活動時都會感受到壓力，就是我們辦的活動，大家是否會喜歡，而且沒看過原作的女僕都要馬上去惡補，其實也很辛苦！

在過去 2008 年以前競爭者不多的年代，不管是台北車站微風系統還是京站系統，甚至是台北地下街，餐飲業並不發達，女僕店的競爭者不多，吃東西大概只有南陽街的廉價餐飲。

2008 年之後，台北車站的美食街興起、京站的地下街也有美食區，就連誠品地下街也有美食，台北地下街的餐飲區也紛紛興起，並且在地下街女僕店與執事店紛紛興起共用一個中央廚房。

並且當時因為金融風暴之後的原物料不斷上漲，我們開始省思驚覺到我們提供的不是餐點、而應該是餐飲文化才對。之後慢慢將我們的餐點調整為盡量以輕食女僕製作的手做食品為主，強調女僕能即時創作的創意性，以及一般外面吃不到的食材提供為主。

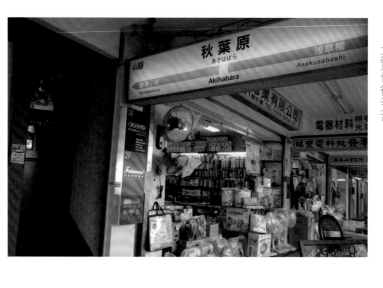

門口上方掛有女僕餐廳的發源地「秋葉原」車站牌。

『Fatimaid 台北女僕喫茶』推出的菜色和菜名皆與動漫息息相關，可否介紹幾道招牌菜色或是人氣菜色？

關於 fatimaid 的餐點，這 7 年來變化很大，也受到許多批評與指教。fatimaid 在一個女僕店的定位上能提供什麼餐點，這點對於我們經營者來說是件很深思的事情。提供廉價、經濟、快速的餐點不是 fatimaid 的專長，這點在 2009 年給了我們經營者一個非常大的教訓。

比如我們店裡的手製鬆餅、聖代等。每次的造型都不一樣，女僕可以藉由用心觀察主人給予畫盤與創作。還有手製麻芙，一種日式的烤年糕，在日本很普遍，但是在台灣幾乎很難吃的到的小東西。還有蛋包飯，這是女僕店必備餐點，經營者堅持女僕店沒有蛋包飯就不是女僕店。

重視的是製作過程，女僕對主人的用心創作，回應主人的期待。比起廉價的油炸食物和快速調理包微波食品來說，餐飲增加文化體驗的元素比快速廉價吃到飽餐飲更為重要。

未來會回歸到「喫茶」這一個出發點，2013 年開始店裡將會賣紅茶為主，將會提供超過 20 種以上的國外知名紅茶，搭配糕點輕食，希望愛喝紅茶的主人能夠回到店裡品嘗在台灣喝不到的紅茶。並且給予女僕們為了泡得一手好茶，進行泡茶服務的訓練鼓勵。

『Fatimaid 台北女僕喫茶』合作過的對象，有哪些比較特別的案例可以跟大家分享？

印象最深刻的是 2010 年 NICO 頻道的聖誕節生放送，當時決定要生放送大概也是聖誕節前兩個禮拜左右吧。結果這兩個禮拜密集的規劃，大家一起努力排演，雖然好像跟我們排演的不太一樣，但是結果論還頗有趣的回憶。

之後跟某消費電子品牌行銷合作也是很有趣的案例，女僕坐飛機到台東全程拍攝等一些有趣的事情。後續我們也有具續合作其他的電子產品。

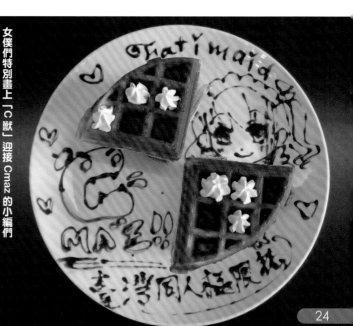

女僕們特別畫上「C 獸」迎接 Cmaz 的小編們

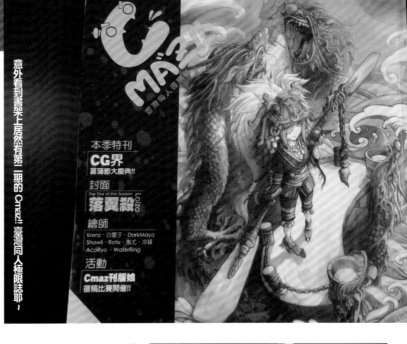

「意外看到書架上居然有第二期的Cmaz!臺灣同人極限誌耶~」

c.:店內有許多動漫圖騰的『Fatimaid台北女僕喫茶』，長年經營下來，是否有固定的繪師，曾經配合過的繪師有哪些？

店裡目前對內的形象設計與美工，全部由女僕一手包辦。但是關於對外的形象設計，目前是交給部分同人作家。

早期在過去成立之時，主要是交給貓伊光來設計繪製，在2010年後，是交給PUPU和里美，現在幾乎完全委託給美為為我們店裡對外的形象設計。

未來會以「喫茶」為走向，希望愛喝紅茶的主人能夠回到店裡品嘗在台灣喝不到的紅茶。

c.:貴公司對於未來兩年，是否有特別的規劃或目標？

未來兩年將會回歸到創店的初始理念，「喫茶」會變成店裡的主要項目，店裡將會以紅茶為主要商品。紅茶具有可以讓人放鬆的感覺，加上店裡原有的鬆餅與麻芙，會以輕食下午茶為主要的供餐型態，價格會比外面一般的下午茶店低價。女僕也會有更多發揮服務的空間作更細心體貼的服務。

麻芙

配合的繪師介紹店內的特色與餐點。「麻芙」是店裡的獨家菜色，是用日式麻糬壓成鬆餅的形狀，咀嚼QQ的口感卻也散發出麻芙的香氣。

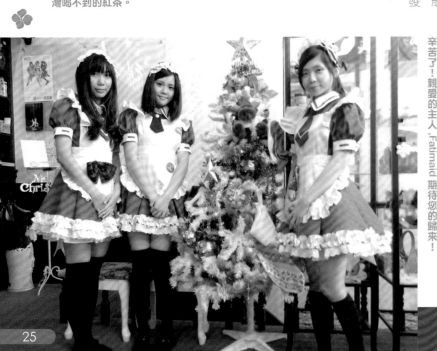

（左圖）最後女僕們想對 Cmaz 的大家說：Cmaz 的眾編輯辛苦了！親愛的主人，Fatimaid 期待您的歸來！

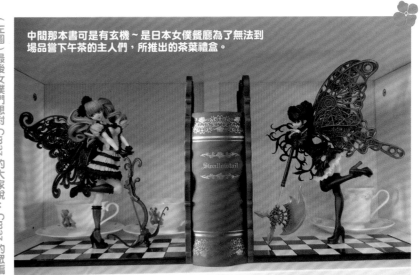

中間那本書可是有玄機～是日本女僕餐廳為了無法到場品嘗下午茶的主人們，所推出的茶葉禮盒。

繪師搜查員 X 繪師發燒報

C-Painter

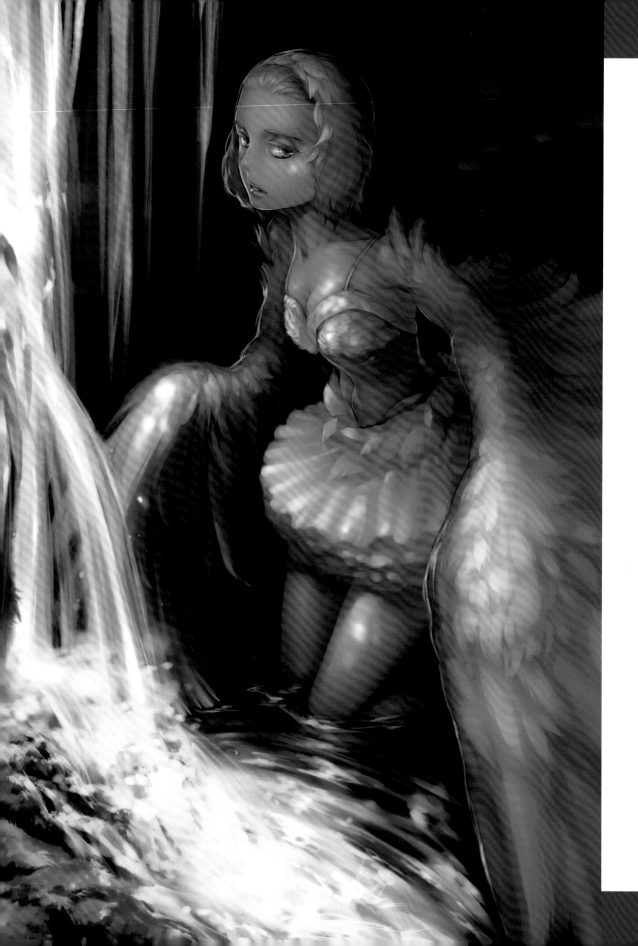

CMAZ
ARTIST
PROFILE

肉

肉 Lova

畢業／就讀學校：
高雄師範大學

個人網頁：
http://www.facebook.
com/IrisRobin1

其他網頁：
http://www.
pixiv.net/member.
php?id=765759

曾參與的社團：
漫研社

其他：
現為社團 Iris&Robin 成員

曾出過的刊物：
原創彩色漫畫 Pieces

為自己社團發聲：
Iris&Robin 是以原創漫
畫和插畫創作為主的社
團，目前正朝商業合作
邁進，雖然還是很年輕
的社團，但我們會努力
持續營運，歡迎追蹤我
們的 fb 粉絲團：)

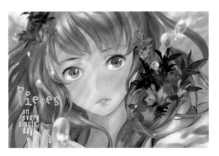

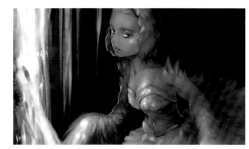

海中閱覽／創作的主因：為自創漫畫
「圖畫井」畫的封面。
創作時的瓶頸：在全部完成之前一直
覺得效果不佳，幸好有堅持到完稿。
最滿意的地方：色調協調，柔和舒服。

天鵝公主／創作的主因：之前的圖，整體不
滿意但人物還喜歡，所以抓出來另外畫上情境
創作時的瓶頸：右翼畫的不夠優美，重畫許多
次還是差左翼一大截。
最滿意的地方：整體完成度較高。

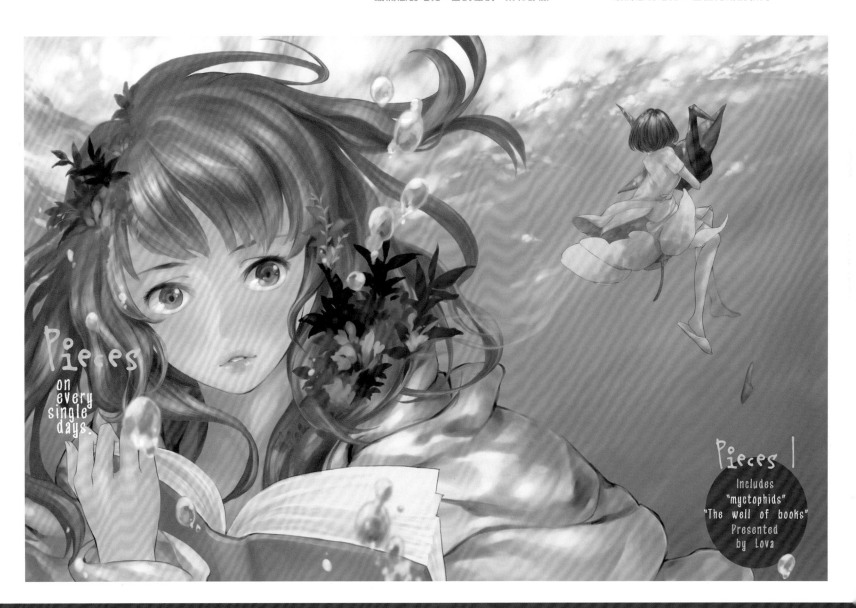

Pieces
on
every
single
days.

Pieces |

Includes
"myctophids"
"The well of books"
Presented
by Lova

繪圖經歷

啟蒙的開始：

國小時就很喜歡跟著國語日報上的教學專欄畫圖，當時和喜歡畫畫的朋友互相分享，每天都非常開心，因此持續地維持畫圖的習慣和興趣，即使如此也只是鉛筆塗鴉的程度而已。

✎ 春情／創作的主因：格鬥遊戲裡最喜歡的女性腳色！強大、美麗、嬌媚！創作時的瓶頸：腳板好難畫…最滿意的地方：腿跟屁股，絲襪的光澤感畫著讓人很興奮。

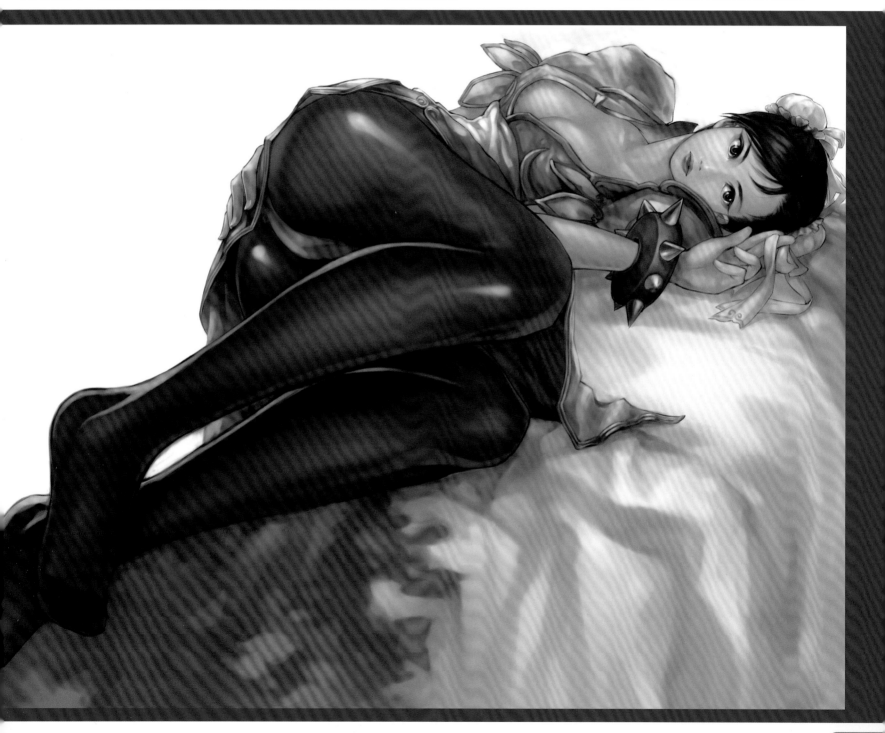

學習的過程：
大二開始接觸CG，為了畫同人誌的封面……第一本同人誌還是拜託朋友幫忙上色，一開始完全不知道怎麼下手，沒有板子也不懂軟體，無意間在網路上看到高手的繪圖過程後，才終於踏出摸索的第一步。

未來的展望：
希望能以畫圖維生。之前時常思索，工作的意義是為了生活或是生存，當人生大部分精華時間都用在工作上時，我希望我的工作不只是為了賺錢，不只是為了在工作之餘那一點點時間可以活下去；而是在工作的時間中，也能感受活著的快樂，我找到的答案是繪畫，如果能以此生存，對我來說就是最美好的生活。

其他：
一路上獲得許多人的協助，尤其是家人的包容，希望我能常對此心懷感激。

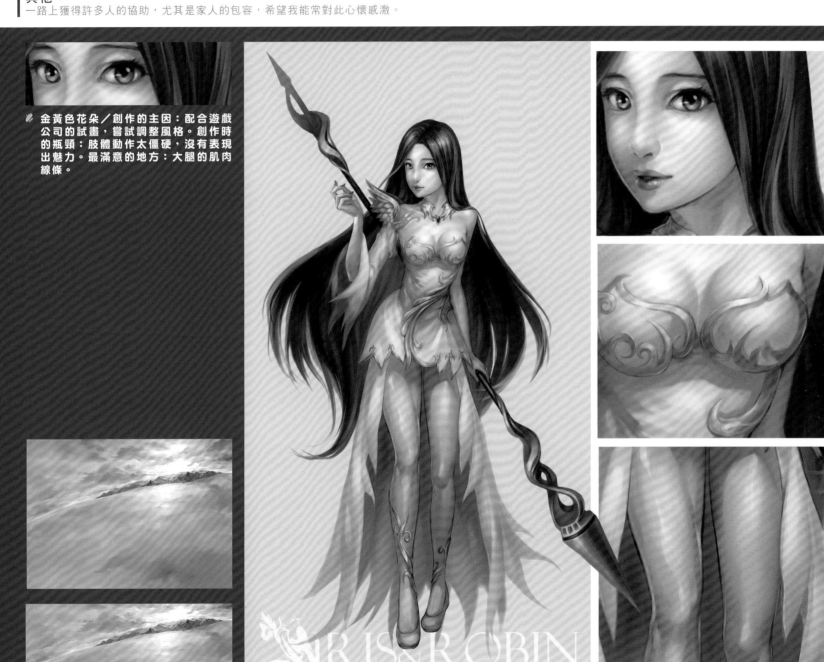

金黃色花朵／創作的主因：配合遊戲公司的試畫，嘗試調整風格。創作時的瓶頸：肢體動作太僵硬，沒有表現出魅力。最滿意的地方：大腿的肌肉線條。

海平線與天際線／創作的主因：想畫山跟海面的雲影。創作時的瓶頸：一開始嘗試用灰階打稿，很不拿手。最滿意的地方：色彩和氣勢。

IRIS&ROBIN

LOVA
HTTP://WWW.FACEBOOK.COM/IRISROBIN1

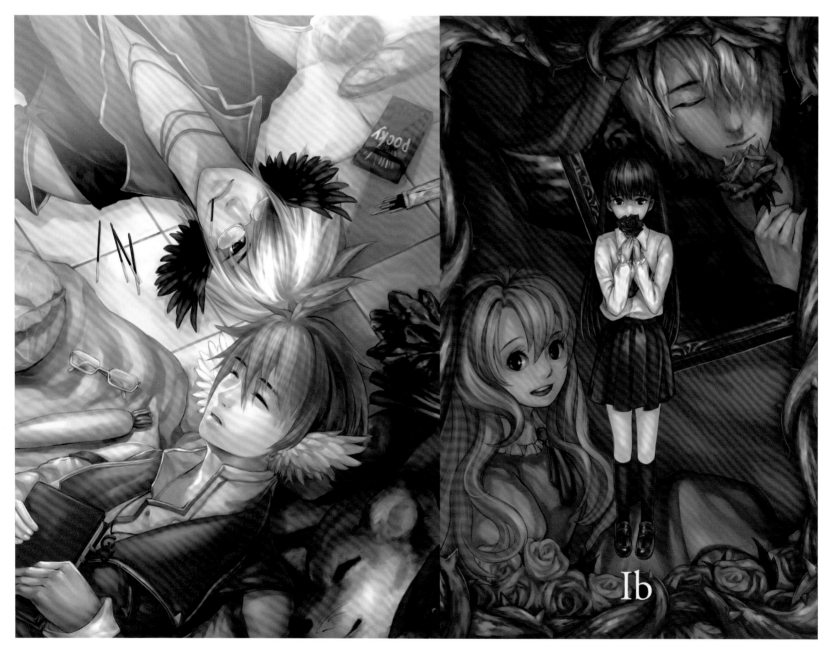

Ib

🖋 GJ8 場刊封面／創作的主因：很榮幸受 GJ 邀稿，以該活動
自家腳色為主題繪製的場刊圖創作時的瓶頸：顏色不知道該
如何取得協調。最滿意的地方：膚質很好的臉龐（？）

🖋 美術館的少女／創作的主因：為第一次嘗試印製紙
袋所畫的圖。創作時的瓶頸：大片的布料相當難以
掌控。最滿意的地方：Ib 的頭髮和皮鞋。

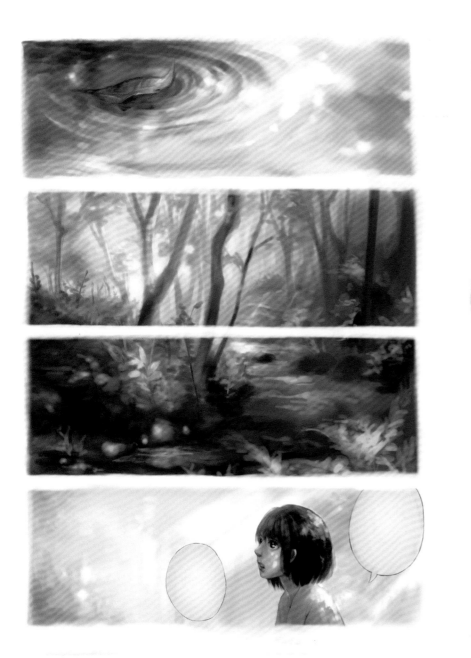

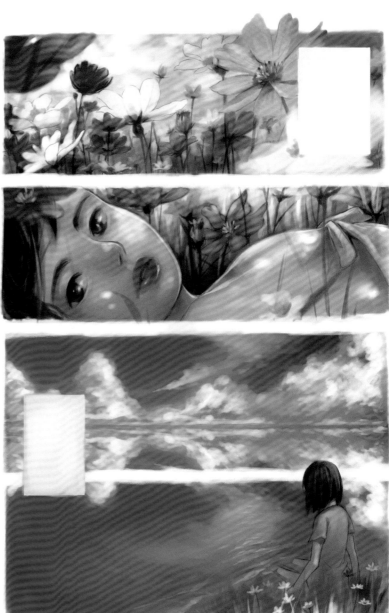

🖊 深海魚 02 ／創作的主因：參加開拓極短篇原創大賞而畫的彩色漫畫。創作時的瓶頸： 如何保持人物長相的一致性。最滿意的地方：自然景。

🖊 深海魚 01 ／創作的主因：參加開拓極短篇原創大賞而畫的彩色漫畫。創作時的瓶頸：需要面對許多沒畫過的物品或角度，全篇 16 頁的編劇等等。最滿意的地方：勉強要說的話就氣氛吧…

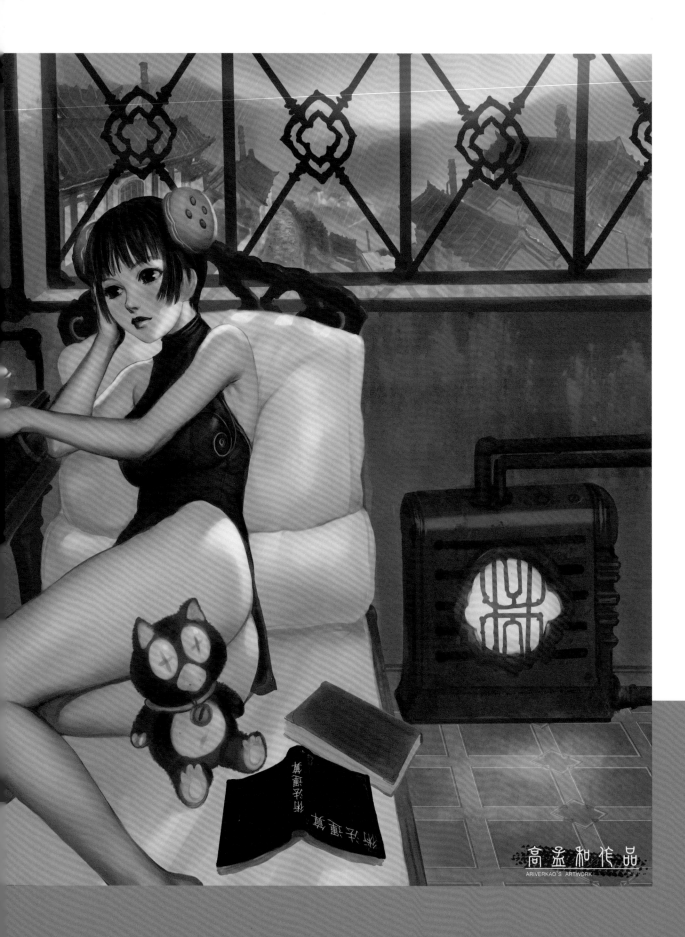

高孟和作品
ARIVERKAO'S ARTWORK

CMAZ
ARTIST
PROFILE

高孟和

Ariver Kao

畢業/就讀學校：
國立藝專

個人網頁：
https://www.facebook.
com/ariverartwork

其他網頁：
http://www.ariver.
idv.tw

其他：
曾待過卡通公司，當過職
業漫畫家，後來進入遊戲
界。

繪圖經歷

啟蒙的開始：
高中的時候才開始學畫。

學習的過程：
卡通公司的經驗對於後來有很大幫助。

未來的展望：
希望能畫出更好的圖 XD

近期狀況

前陣子發生的趣事／事蹟：
最近參加了一個在桃園的展覽。

最近在忙／玩／看：
正在忙卡片遊戲的 CASE

近期規劃

最近想要畫／玩／看：
生化奇兵 3

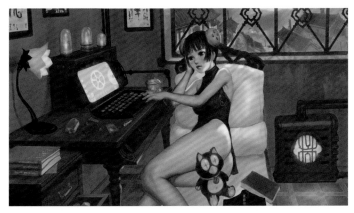

冬雨／創作的主因：想畫中國式的爭氣龐克風創作
時的瓶頸：整體色調換了很多次最滿意的地方：整
張的感覺

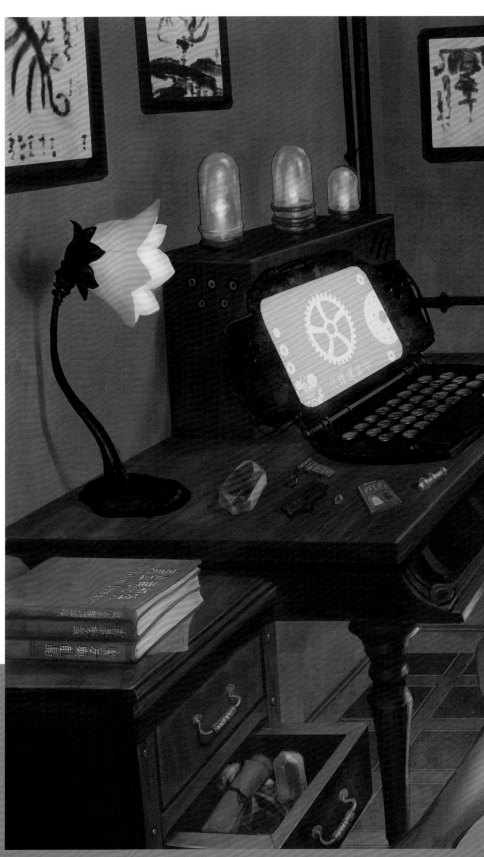

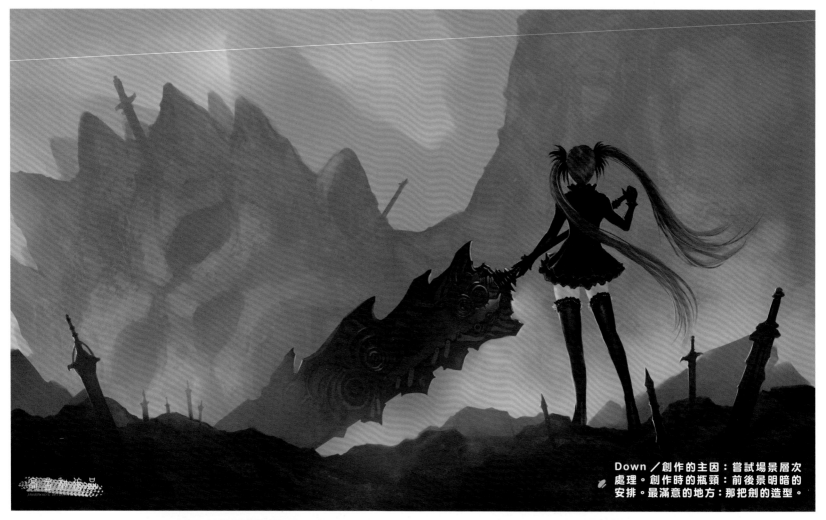

Down／創作的主因：嘗試場景層次
處理。創作時的瓶頸：前後景明暗的
安排。最滿意的地方：那把劍的造型。

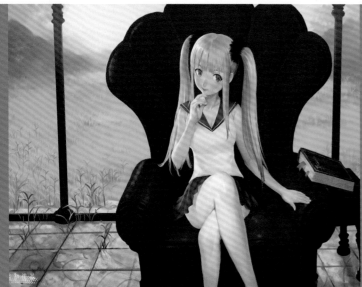

綠／創作的主因：想畫雙馬尾的造型。創作時的瓶頸：背景改了很
多次。最滿意的地方：臉部五官和表情。

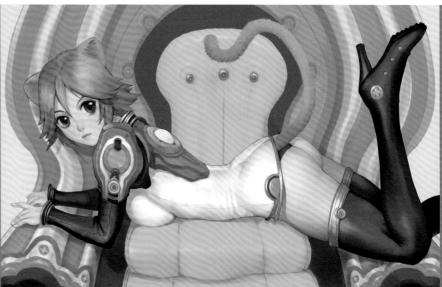

Waiting Room／創作的主因：想畫造型特殊的椅子。創作時的瓶頸：背景的處理
方式換了很多次。最滿意的地方：毛的感覺。

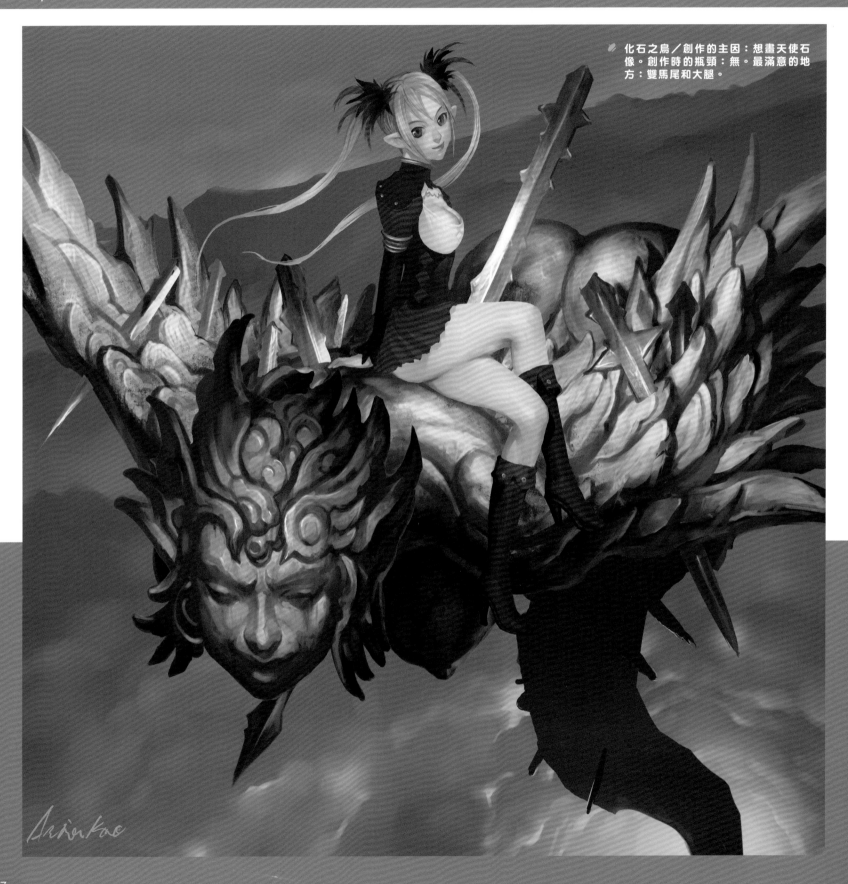

化石之鳥／創作的主因：想畫天使石
像。創作時的瓶頸：無。最滿意的地
方：雙馬尾和大腿。

37

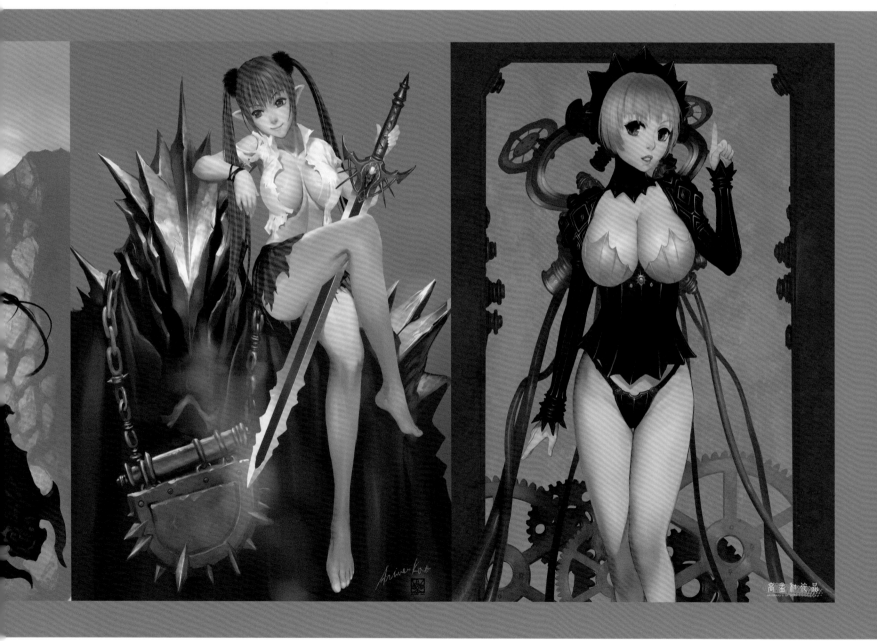

📝 主與僕／創作的主因：嘗試新畫法。
創作時的瓶頸：無。最滿意的地方：
頭盔的金屬質感。

📝 機娘 1.0／創作的主因：嘗試灰階上
色。創作時的瓶頸：背景的處理。最
滿意的地方：整張的感覺。

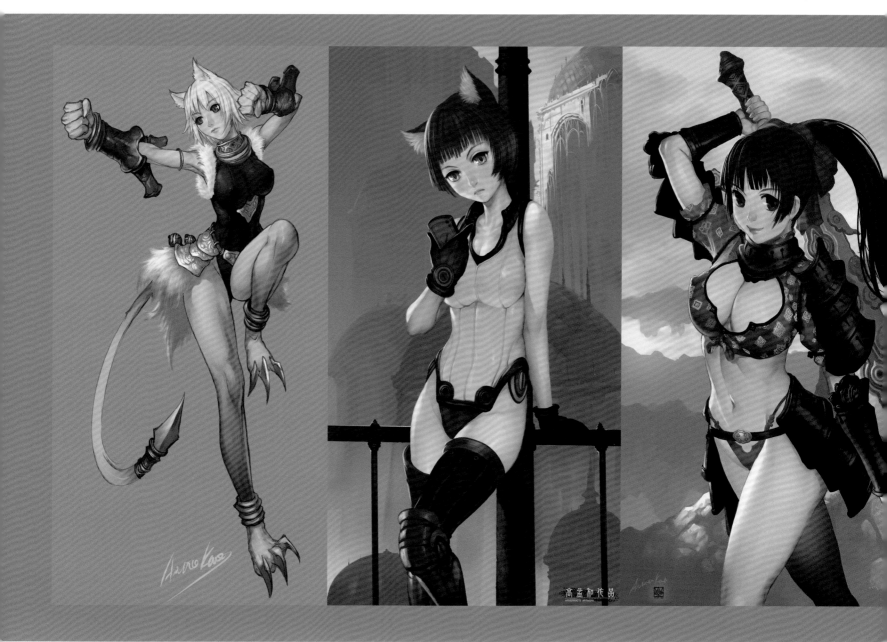

貓娘拳鬥士╱創作的主因：想畫類似
遊戲設定的圖。創作時的瓶頸：無。
最滿意的地方：臂環的金屬感。

貓娘╱創作的主因：想畫貓娘 XD。
創作時的瓶頸：背景的色調改了好幾
次。最滿意的地方：衣服的質感。

鎧甲娘╱創作的主因：很久沒畫類似
題材。創作時的瓶頸：無。最滿意的
地方：笑容 XD。

CMAZ **ARTIST** PROFILE

天草
S G F W

畢業／就讀學校：
國立藝專
巴哈姆特：
http://home.gamer.com.tw/homeindex.php?owner=sgfw
FB 專頁：
https://www.facebook.com/sgfwlee

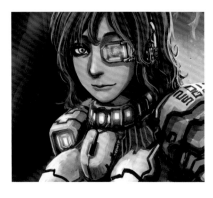
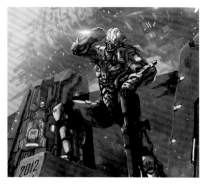
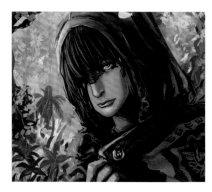
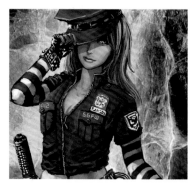

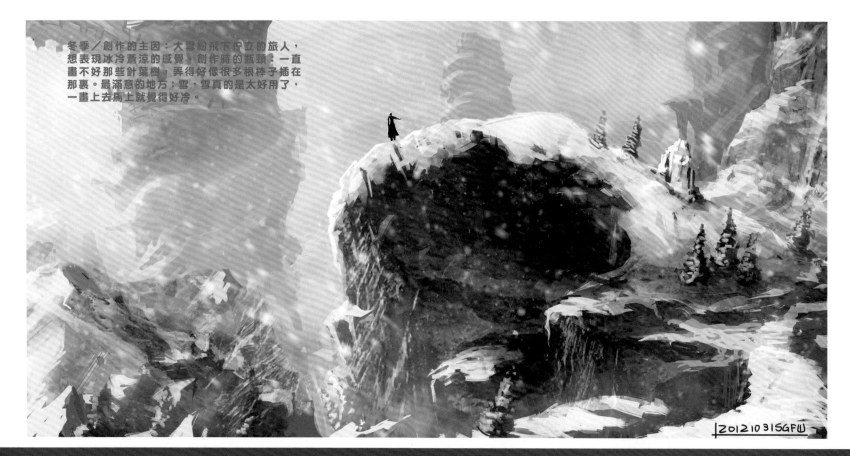

冬季／創作的主因：大雪紛飛下佇立的旅人，
想表現冰冷蒼涼的感覺。創作時的瓶頸：一直
畫不好那些針葉樹，弄得好像很多根棒子插在
那裏。最滿意的地方：雪，雪真的是太好用了，
一畫上去馬上就覺得好冷。

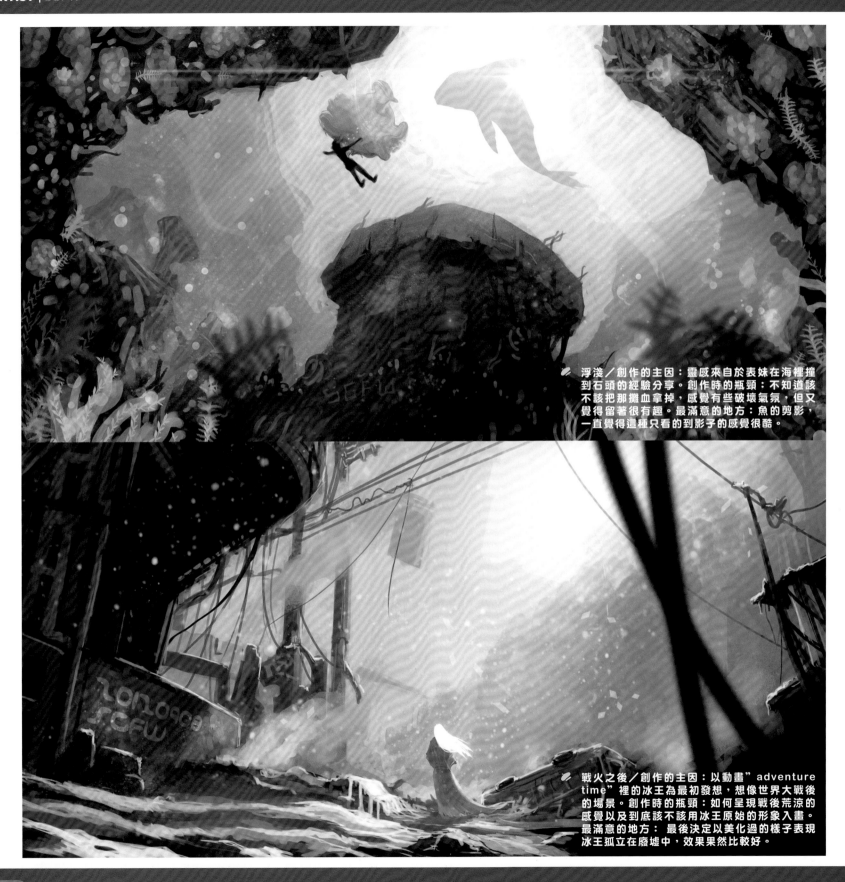

浮淺／創作的主因：靈感來自於表妹在海裡撞到石頭的經驗分享。創作時的瓶頸：不知道該不該把那攤血拿掉，感覺有些破壞氣氛，但又覺得留著很有趣。最滿意的地方：魚的剪影，一直覺得這種只看的到影子的感覺很酷。

戰火之後／創作的主因：以動畫"adventure time"裡的冰王為最初發想，想像世界大戰後的場景。創作時的瓶頸：如何呈現戰後荒涼的感覺以及到底該不該用冰王原始的形象入畫。最滿意的地方：最後決定以美化過的樣子表現冰王孤立在廢墟中，效果果然比較好。

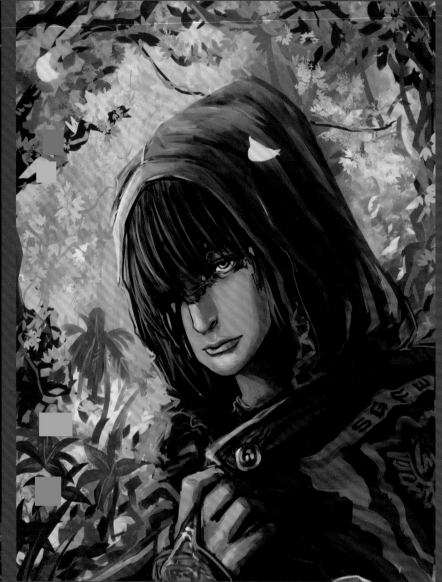

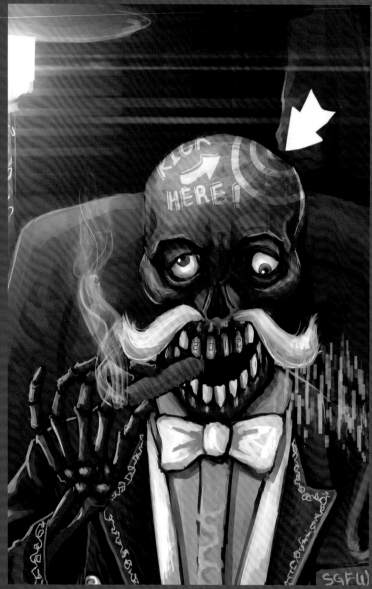

❦ 森林行者／創作的主因：神祕的妹妹帶著眼罩，萌萌的露出一隻水靈靈的眼睛。創作時的瓶頸：完全畫不出萌妹，一怒之下直接改成男的。最滿意的地方：雖然妹子沒畫好，但是那種迷迷濛濛的恍惚眼神，其實自己滿喜歡的。

❦ KICK HERE／創作的主因：心情鬱悶時開始動筆，畫顆頭骨出來以後心情就好了，決定把主題改的活潑些，以尊爵不凡為主題，後來因為頭很圓，忍不住在上面加上標靶。創作時的瓶頸：一直很想畫成飛天頭骨，但又覺得太隨便了。最滿意的地方：眼珠子轉啊轉感覺古靈精怪的。

繪圖經歷

啟蒙的開始：

國小還流行貼紙簿，自己雖然沒錢買，但是看到姊姊貼紙簿上的美少女戰士，覺得：＂喔喔喔這真是太酷了！我要把她畫在各式各樣的地方！＂後來努力在家裡的牆壁上臨摹月野兔（我猜我媽一直到最後都不知道我在櫃子底下也畫了一個），開啟了自己的繪畫之路。

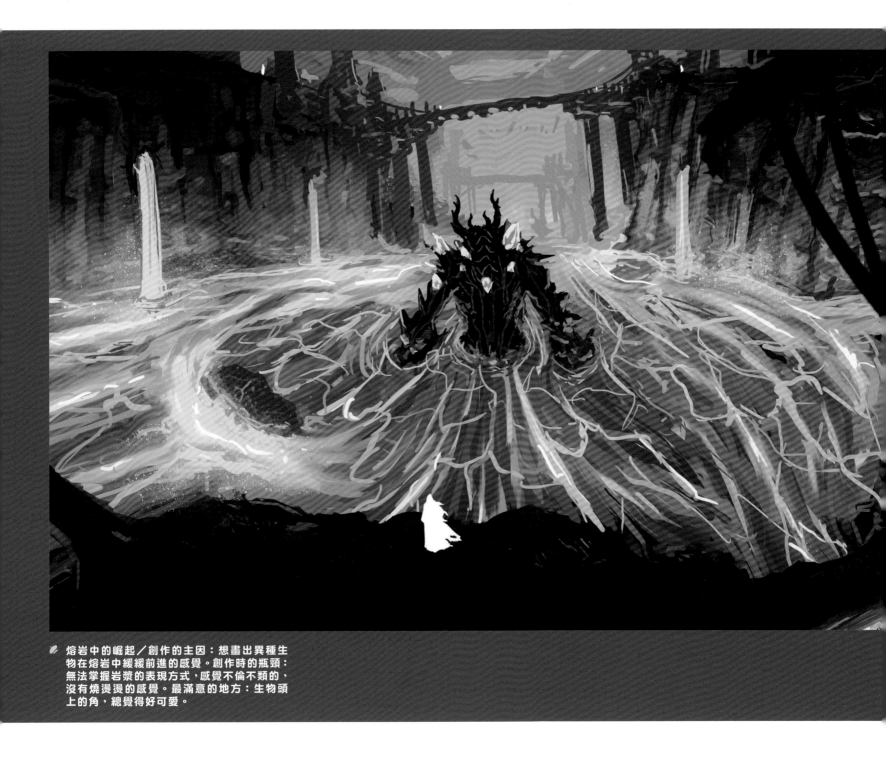

🔸 熔岩中的崛起／創作的主因：想畫出異種生物在熔岩中緩緩前進的感覺。創作時的瓶頸：無法掌握岩漿的表現方式，感覺不倫不類的，沒有燒燙燙的感覺。最滿意的地方：生物頭上的角，總覺得好可愛。

學習的過程：

高中時常用影印紙畫短篇漫畫娛樂自己，上大學後自暴自棄，放棄畫圖約四年，大四時看了一部當時評價滿好的電影"三個傻瓜"後，決定把人生投注在願意奉獻的方向，雖然真的好想一直打電動，但至今也在努力精進自己並克制慾望。

未來的展望：長期目標是成為足以獨當一面的插畫家，至於短期目標，因為到目前為止都是獨自跌跌撞撞的摸索，身邊也沒有喜歡畫圖的人，覺得要是可以把自己放在一個充滿藝術家的地方應該滿酷的

指揮官／創作的主因：第一次嘗試畫全身的科技裝甲，原本打算畫一位士兵拿著旗子往地上奮力一插的瞬間。創作時的瓶頸：後來把旗子取消，但是手已經舉起來了，如何掩蓋那個突兀的動作苦惱許久。最滿意的地方：利用大量的鏡頭眩光，終於營造出科幻感。

吉他手／創作的主因：用比較隨興的筆觸去詮釋音樂釋放出的衝擊力。創作時的瓶頸：雖然原本的風格就不是以精細見長，但是想要保留各種筆觸卻意外的困難。最滿意的地方：嘗試似乎是成功的，因為有人說他看的不太舒服。

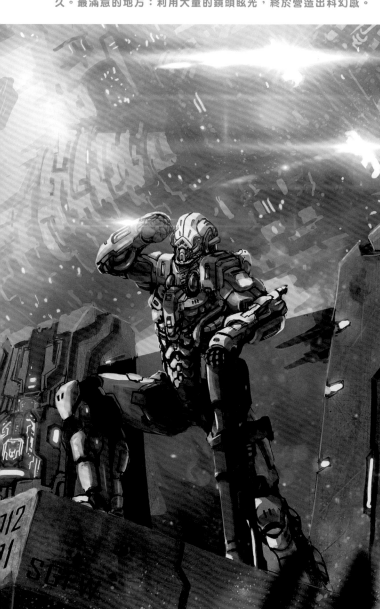

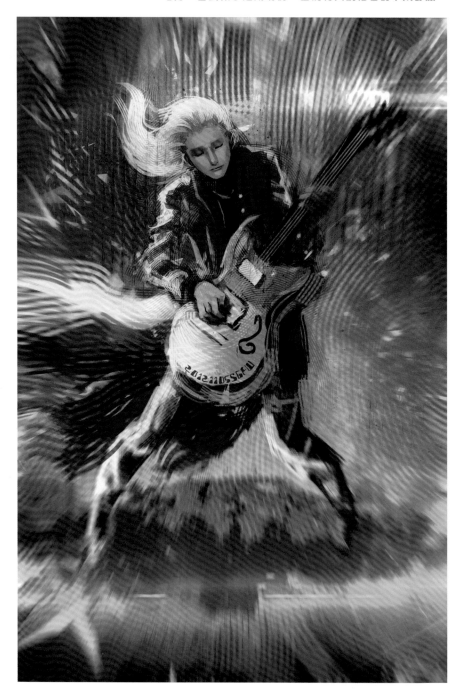

✎ 警察大人╱創作的主因：想試試以帶點龐克的風格詮釋
警察在我心中應該有的樣子。創作時的瓶頸：剛畫完就
被吐槽腿很粗，逼不得以又重新修改。最滿意的地方：
還是腿，其實我覺得帶點肉的腿明明就顯得比較健康。

✎ 女士官╱創作的主因：第二次嘗試眼罩，這次改用帶點科幻感的
眼鏡來進行創作。創作時的瓶頸：無法掌握女性的感覺，母親從
背後走過還以為我在畫男生，誇獎了我一番。最滿意的地方：裝
甲的部分，因為一直以來都不擅長 sci-fi 的題材，難得這樣挑戰。

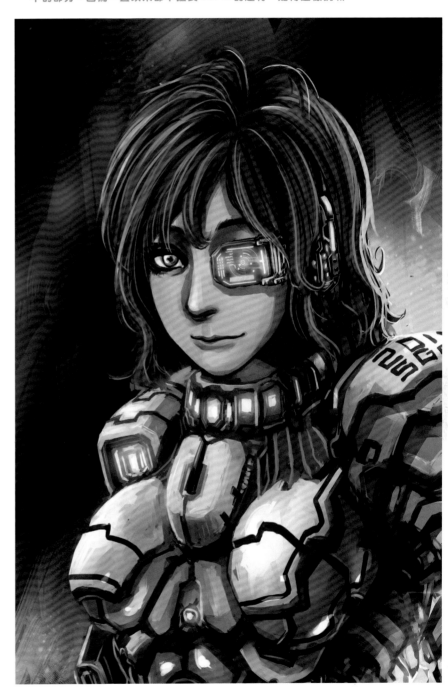

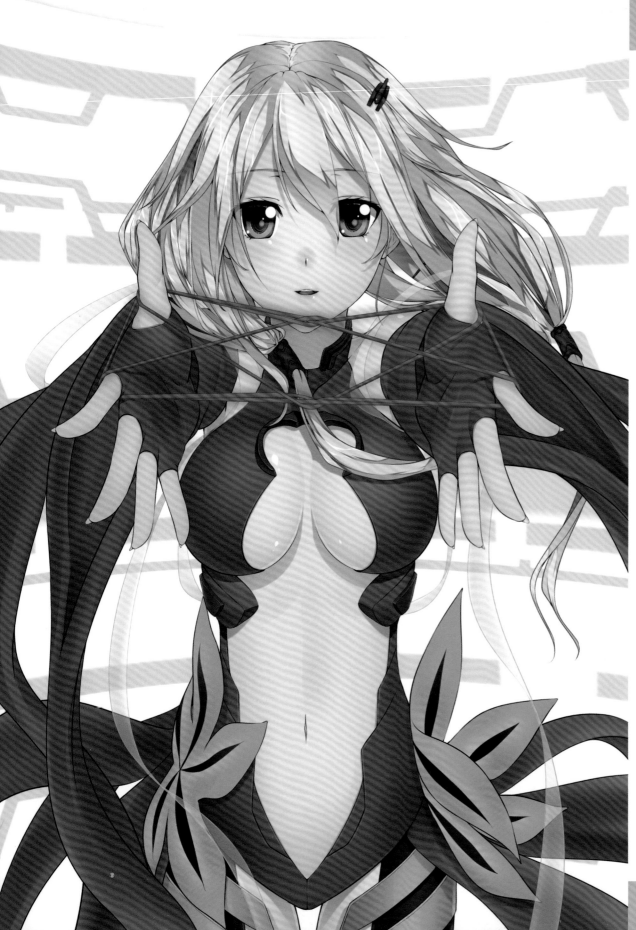

CMAZ
ARTIST
PROFILE

愷 KAI

畢業/就讀學校：
莊敬高職畢業

個人網頁：
巴哈小屋：http://0rz.
tw/B3DTR

其他網頁：
pixiv：http://0rz.tw/
ARW6M

曾參與的社團：
電萌 DenMoe

其他：
原本想分享之前 2011
畫的一些還不錯的圖，
不過因為之前的硬碟壞
了，所以之前圖的原檔
都不見了，而之前又在
當兵畫圖的時間也沒多
少，圖都是休假的時候
努力畫的，好看的也沒
幾張 >＜…

✎ 解開它／創作的主因：看到動畫的
最後一集，創作時的瓶頸：眼睛．跟
網路上所放的不一樣．眼睛有改過。

46

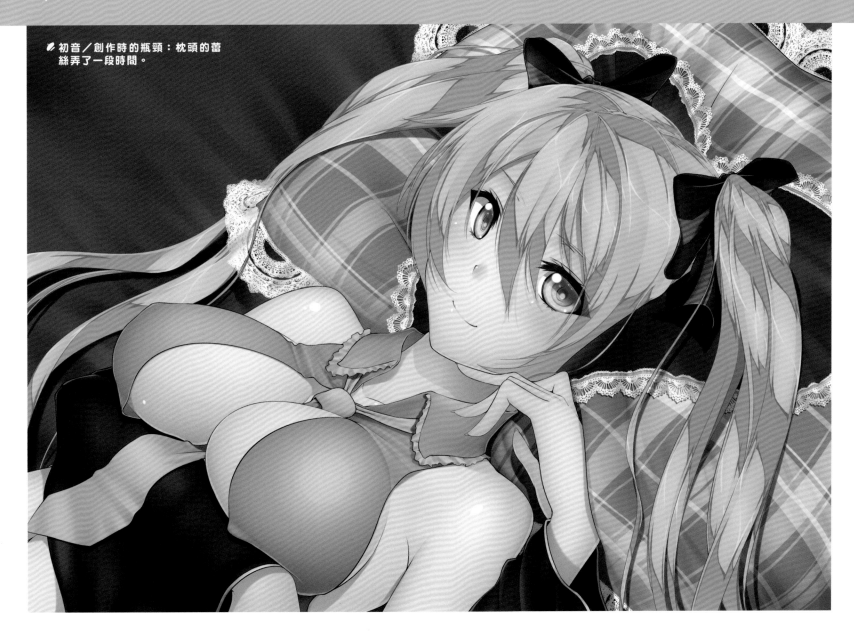

初音／創作時的瓶頸：枕頭的蕾
絲弄了一段時間。

繪圖經歷

啟蒙的開始：
小時候就很喜歡畫圖

學習的過程：
高中上課無聊的時候都在畫圖，而在 98 年的時候買了一個繪圖板，從那個時候就開始在練習電繪了，但是一開始畫的時候真的是蠻爛的…為了想要更進步就常常到網路上看一些高手的圖，然後在慢慢自己研究上色的方法。

未來的展望：
希望繪圖能力能夠在往上～

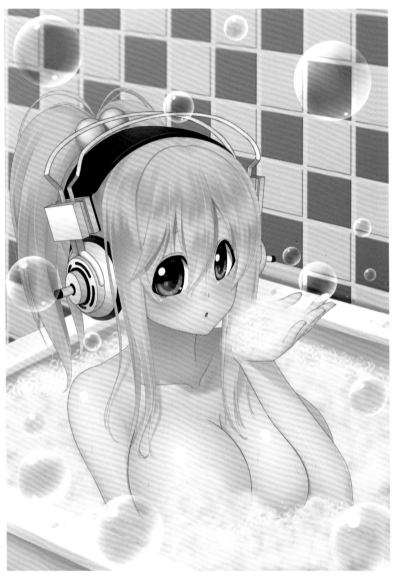

✎ 泡泡浴／創作時的瓶頸：胸部跟手。

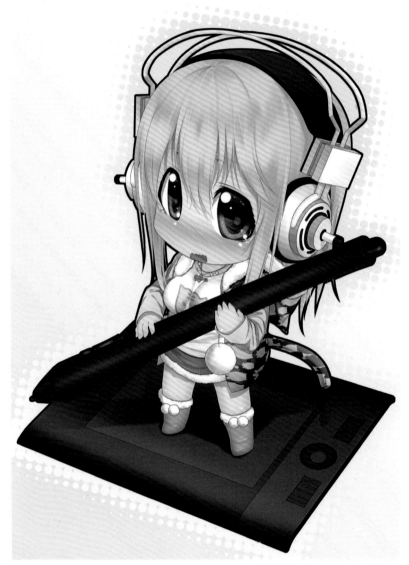

✎ Q 索尼子

近 期 規 劃

最近想要畫／玩／看：
最近在畫 FF20 要出的 Q 板索尼子的鑰匙圈…

近 期 狀 況

前陣子發生的趣事／事蹟：
最近才剛退伍，我努力了 1 年終於拿到傳說中的 " 退伍令 "。相對的我也付
出很大的代價，代價就是多了 13 公斤的肥肉 = =....

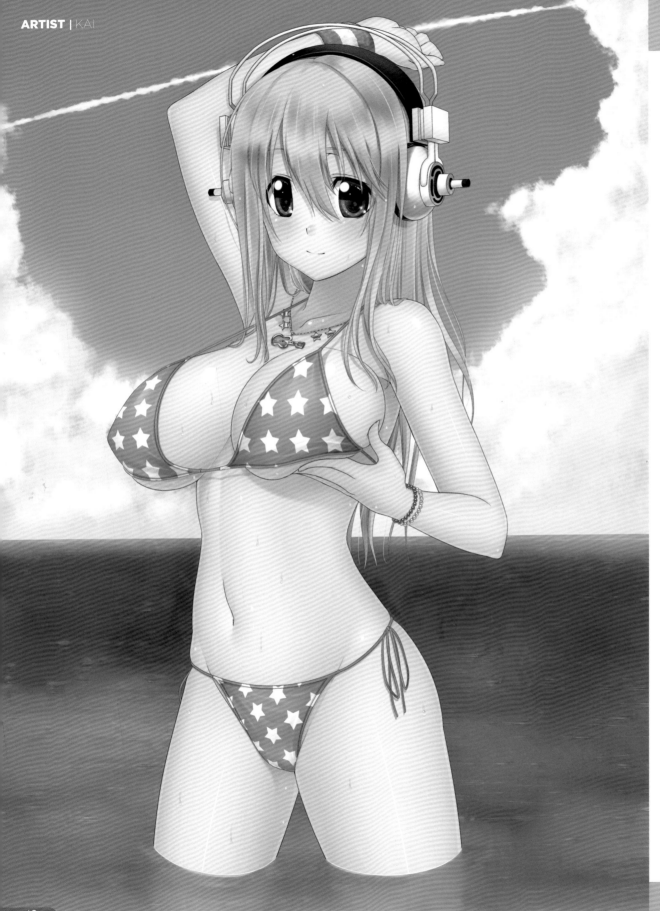

泳裝索尼子／創作的主因：天氣熱。創作時的瓶頸：海，不太會畫背景。

可以幫個忙嗎／創作的主因：天氣熱。創作時的瓶頸：陰影調了一段時間。

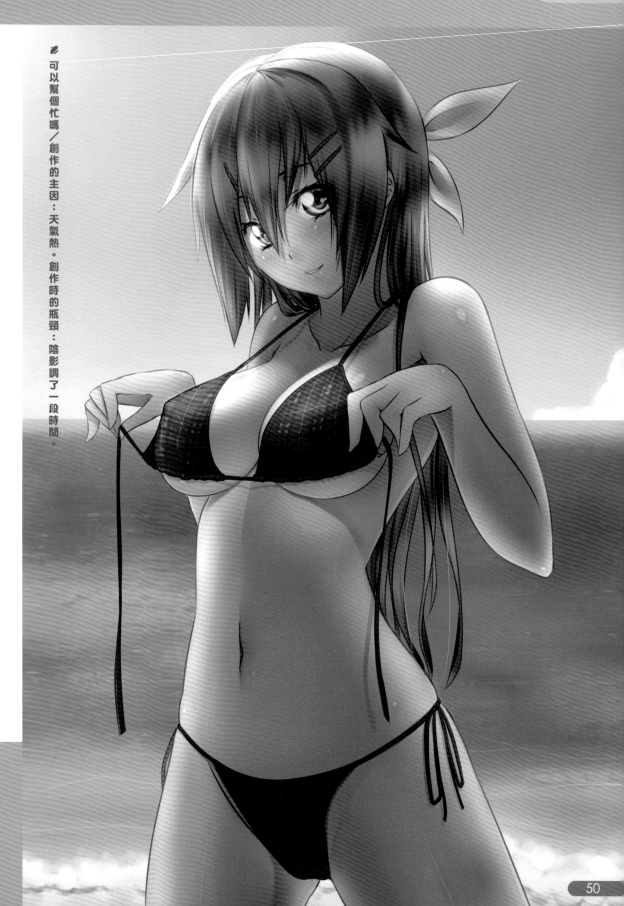

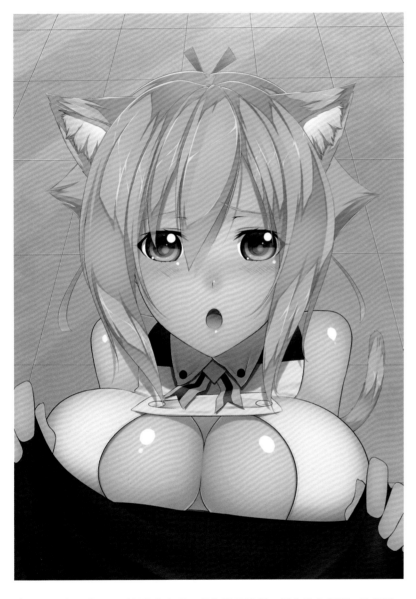

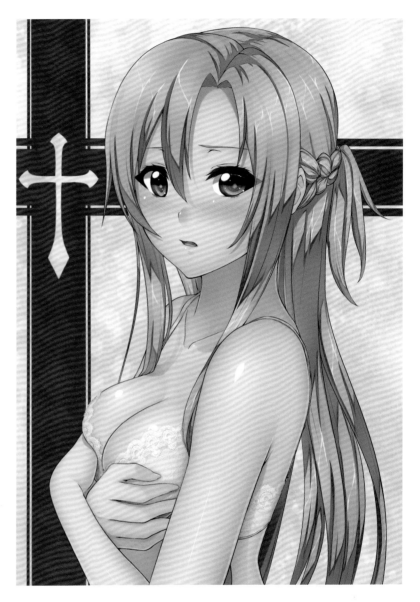

✏ 可以跟我合體嗎？／創作的主因：因為看了動畫。創作時的瓶頸：胸部吧～畫完的時候才發現有點怪怪的。

✏ 16.5／創作的主因：想說刀劍要出動畫．就去看了一點小說。創作時的瓶頸：胸罩的蕾絲。

CMAZ
ARTIST
PROFILE

迷子燒

maigoyaki

畢業／就讀學校：
復興商工

個人網頁：
http://humidity01.
weebly.com/

PIXIV：
http://www.
pixiv.net/member.
php?id=1398543

曾出過的刊物：
原創插畫本〔humi
dity〕

✎ 黑／想嘗試畫點不同風格
而畫的圖，天氣變化的時
候鼻子真得很不聽話啊…

05 ／這是第一本本子的封面，當初想讓畫面看起來滿一點，就一口氣畫了五隻…

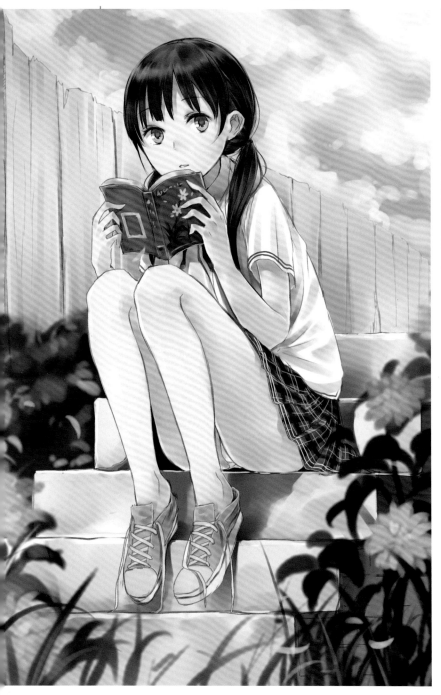

調查／調查花名的少女，我
很喜歡畫制服少女，總覺得
那種青澀的感覺很棒！

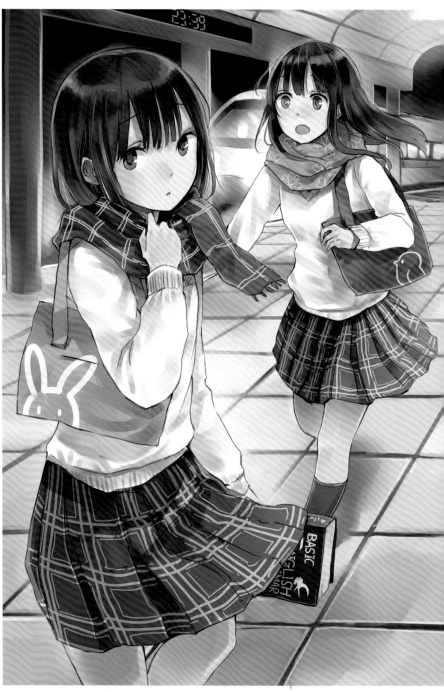

等待／在咖啡廳睡著而晚回家的
兩位學生，因為另外一位上洗手
間上太久所以差點錯過車。

 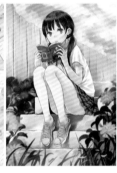

繪 圖 經 歷

啟蒙的開始：

首次接觸電腦繪圖是因為高二時朋友在畫，說用電腦畫圖很方便，
好奇心的驅使下就跟著入坑了 ... 接觸之後發現軟體功能的強大讓
我十分震驚 ... 話說第一次要開新圖層可是搞得很頭疼呢（笑）

學習的過程：

最大的資源跟創作的動力來源果然還是 pixiv 吧！每天都可以瀏覽
各個繪師的圖，努力學習，思考著。　同時也讓自己有了發表的空
間，可以每段時間評估自己的圖該作怎樣的修正，也在 pixiv 上面
交到了不少繪圖的朋友。

未來的展望：

希望可以像海綿一樣不停的吸收成長！

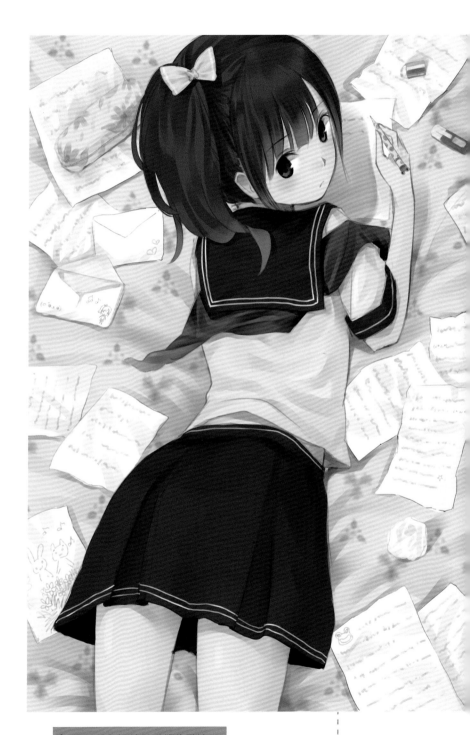

✎ 信／現在智慧型手機的發達，
會想用紙筆寫信的人真是少
之又少呢。

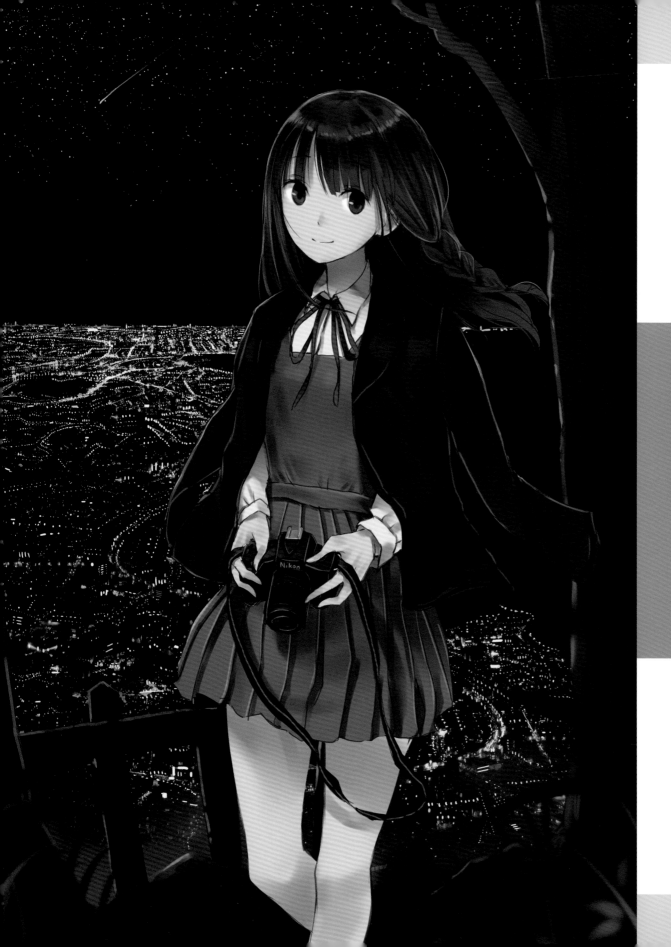

攝影／截稿前最近期完成
的作品，相關科系的學生
應該都有過的經驗，為了
做作業天氣再冷也得硬著
頭皮出門…

 披風／好像有點冷的感覺呢…

 托托莉／這是鍊金術士系列裡面最喜歡的一隻角色，托托莉好可愛啊！

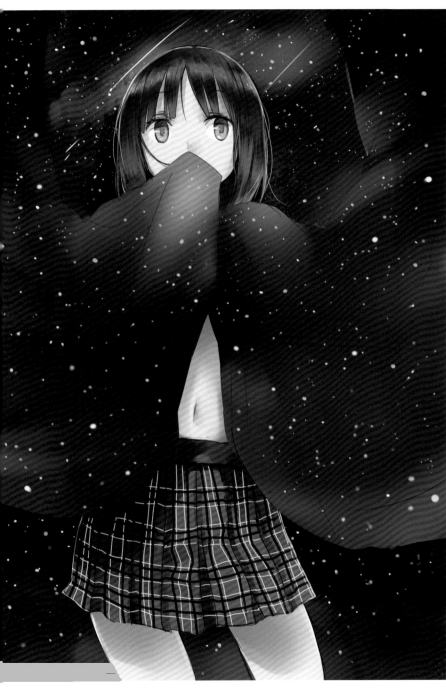

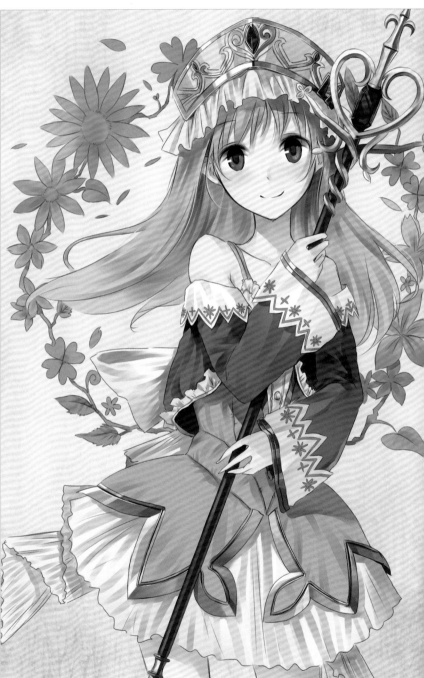

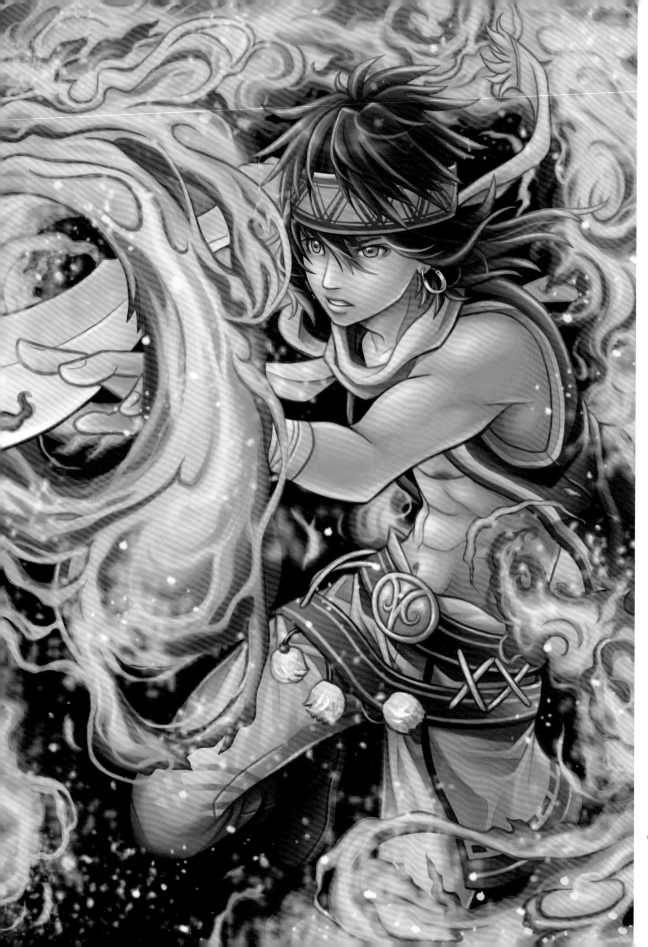

CMAZ
ARTIST
PROFILE

沙其 s a c h y

畢業／就讀學校：
新興高中

個人網頁：
http://blog.xuite.net/
sachy/2011

某個名族的戰士（彩搞）／突然很
想畫畫名族風格的人，為了畫那
個火焰，找了很多資料研究，所
以花了很多時間，也是我最滿意
的部份。

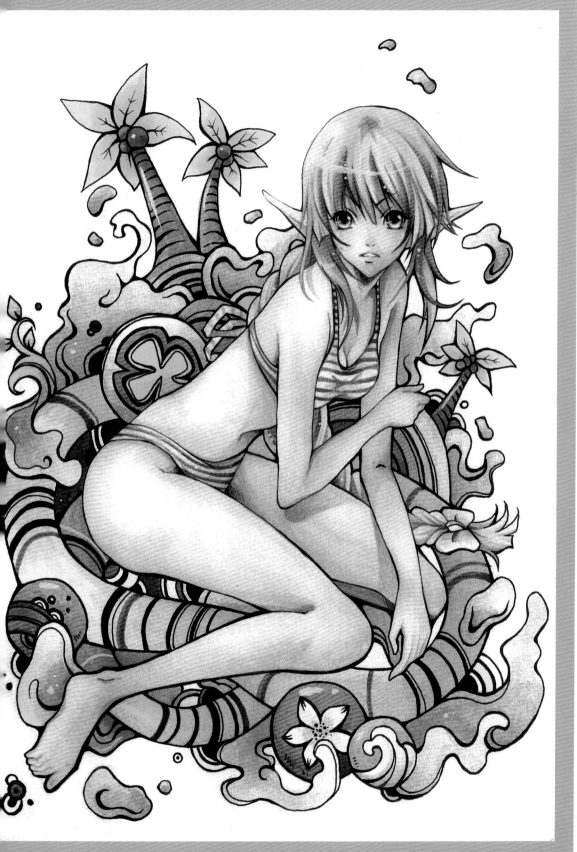

海邊／以前玩的遊戲角色，真的覺得…穿比基尼
跟穿內衣褲有什麼差別呀 XD

某個名族的戰士（灰階）／黑白稿的練習，以黑白
稿而言。這張是第一次，全程都是電繪完成，不
然原來都是先手繪後再用電腦做處理。

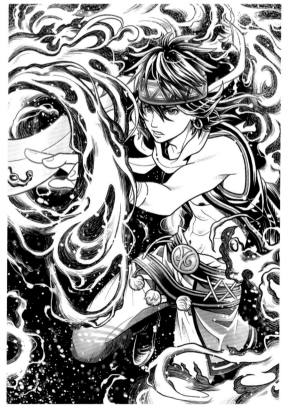

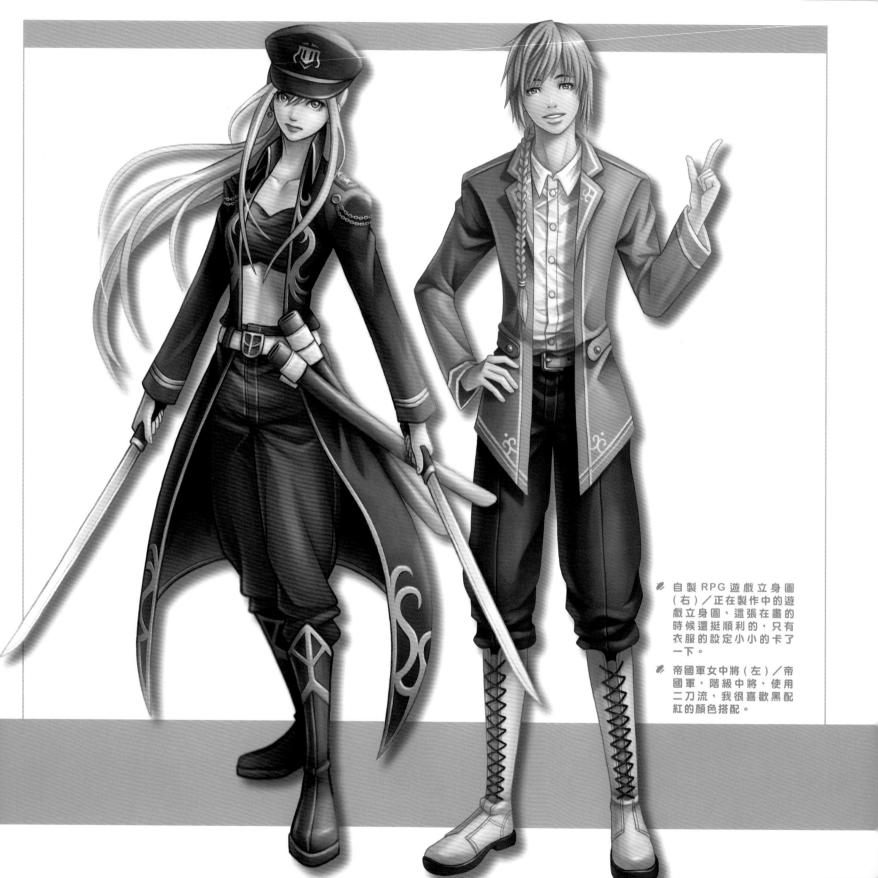

自製 RPG 遊戲立身圖
（右）／正在製作中的遊
戲立身圖，這張在畫的
時候還挺順利的，只有
衣服的設定小小的卡了
一下。

帝國軍女中將（左）／帝
國軍，階級中將，使用
二刀流，我很喜歡黑配
紅的顏色搭配。

繪圖經歷

啟蒙的開始：

從小就喜歡畫圖，但也僅僅喜歡畫而已，直到國一第一次接觸漫畫 才知道原來有這種行業阿！！於是立志想踏上專業這條路。

學習的過程：

畫了好幾年，直到前兩年多才開始頻繁的練素描，才真正了解到畫素描的重要性，也是在前兩年多才開始頻繁的使用電繪，因為手繪久了，所以使用電繪實在很不習慣，花了很長的時間才適應，也因為這樣，這兩年多的風格變動很大。

未來的展望：

把基本功打的更扎實，沒有設限的一步一步爬上去。

趴趴羊／主要是想做顏色的練習，其次是想畫擬人的東西，於是就拿了正在玩的 FB 遊戲的小羊來擬人了，最後顏色呈現的效果比我想像中的好。

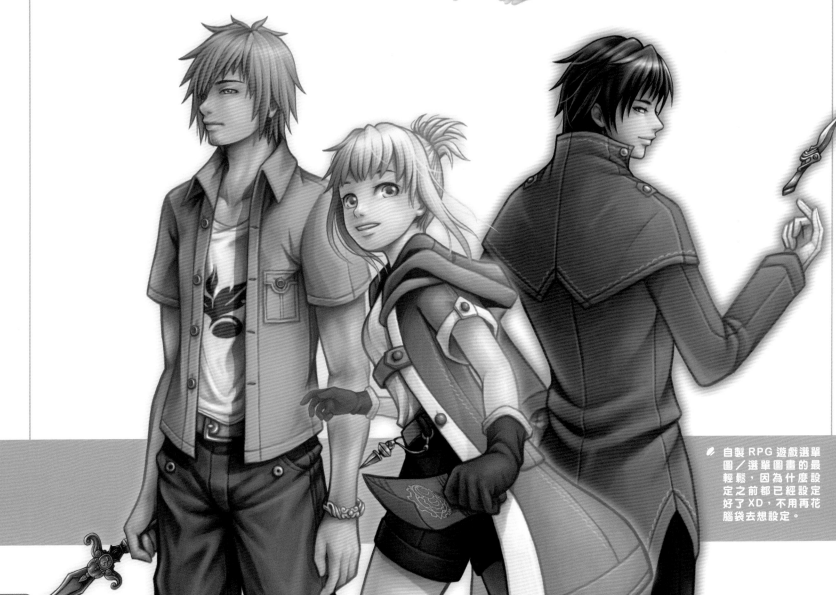

自製 RPG 遊戲選單圖／選單圖畫的最輕鬆，因為什麼設定之前都已經設定好了 XD，不用再花腦袋去想設定。

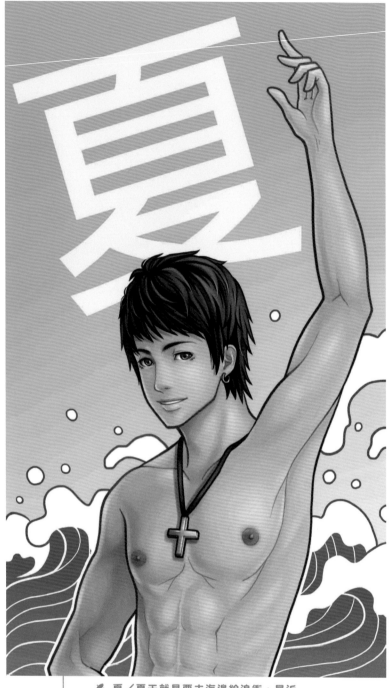

夏／夏天就是要去海邊給浪衝，最近
因為看了 Adam Hughes 的畫冊給
了我一點啟發，於是就來練一下，肌
肉方面自己想著畫，還是有點問題
呢，再接再厲了。

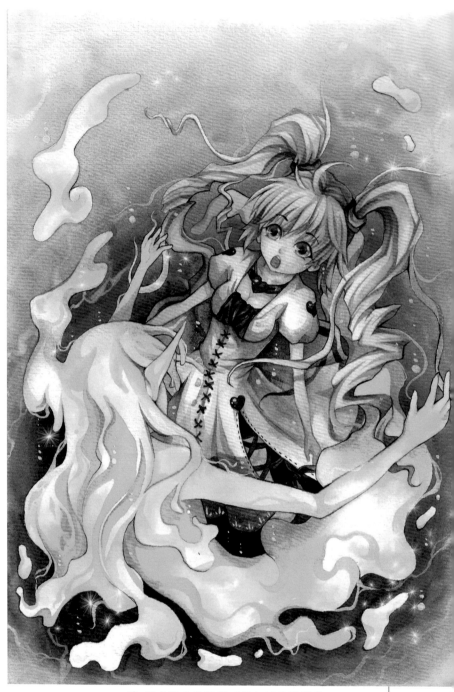

似水非水的世界／很久以前畫過的
圖，重新再畫過一次，上方水波的
處理挺喜歡的，下方處理就有點失
敗了 XD

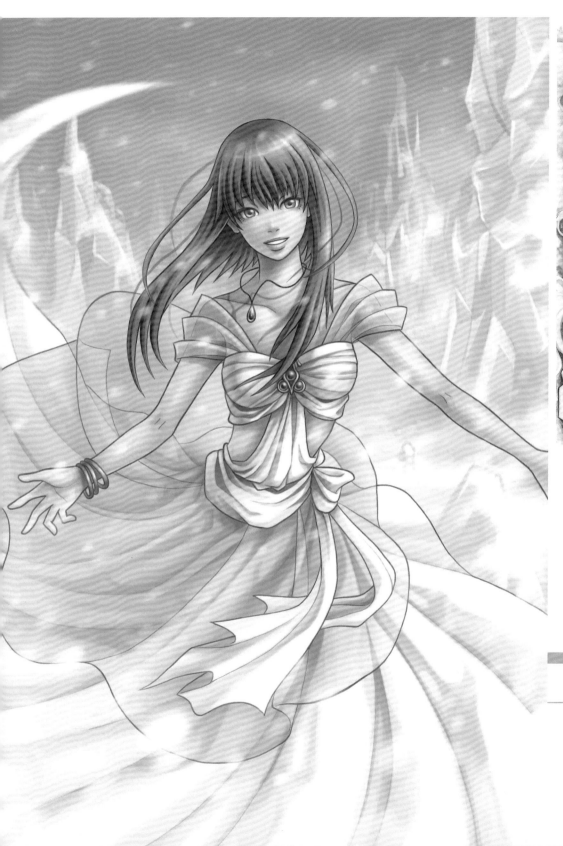

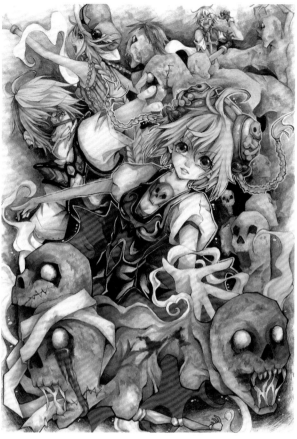

✎ 襲擊／冒險途中遇到死零法師的襲擊,這時候還不會做氣氛的營造,也不會分主要與次要,所以就變成整個塞滿很豐富但很亂。

✎ 冰雪公主／研究線條與顏色之間的應用。

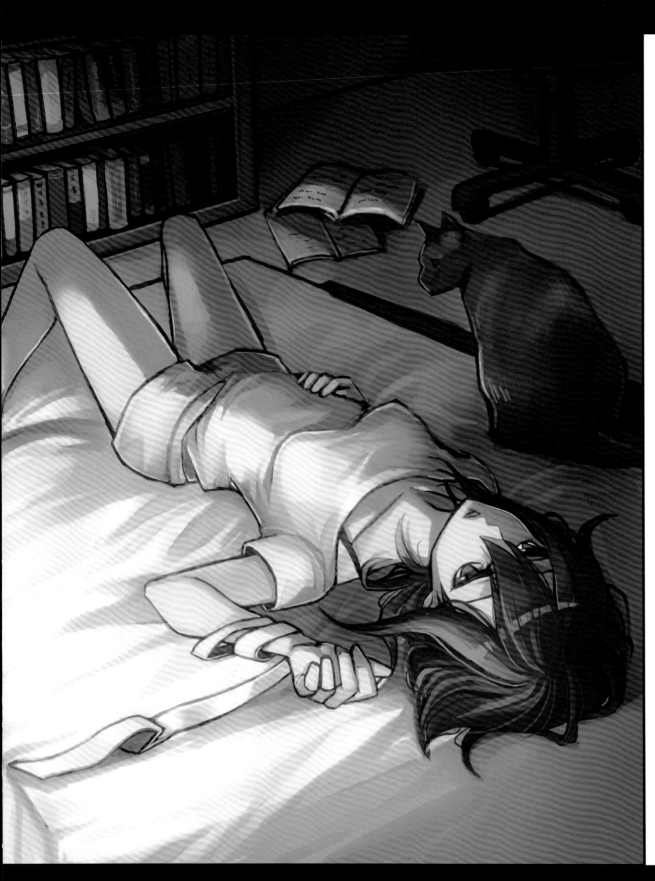

CMAZ
ARTIST
PROFILE

阿魂

http://www.
pixiv.net/member.
php?id=1571307

一塊錢

其實也只是和閃光一起
的社團,而且只出過一
次本哈哈哈哈。

✎ ROOM ╱去年的圖了,翻
轉畫的我好暈。一樣是替
小說畫的人物,想畫日常
悠哉一點的感覺 XD

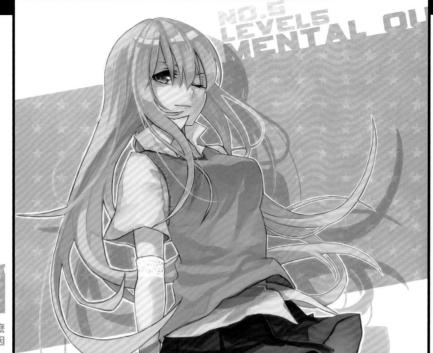

NO.5
LEVEL5
MENTAL OUT

食蜂／好像也沒什麼
理念或想法，只是因
為想畫這個角色。

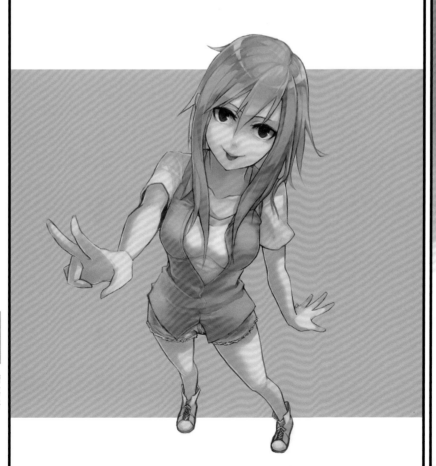

無題／幫一個外國人繪
製的角色，自己還滿喜
歡的，這種角度實在不好
畫，磨很久。

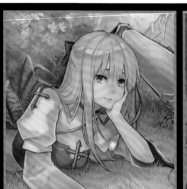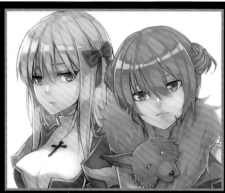

✎ 在 RO 我老是坐著／最近熱衷的遊戲是 RO，但對於練功城戰什麼的我還是興趣缺缺，只喜歡坐在南門聊天。這張現在看覺得再有重點一點(?)會比較好。

✎ RO ／因為很喜歡神官和智者，所以就畫了。智者不只遊戲中難練的要死，也難畫的要死啊！

✎ X=6 ／要當閃光小說本封面而畫的圖，但因為他的小說名稱用這張圖實在很難排版 (X=6 這什麼詭異書名)，所以淪落到彩頁了 XD

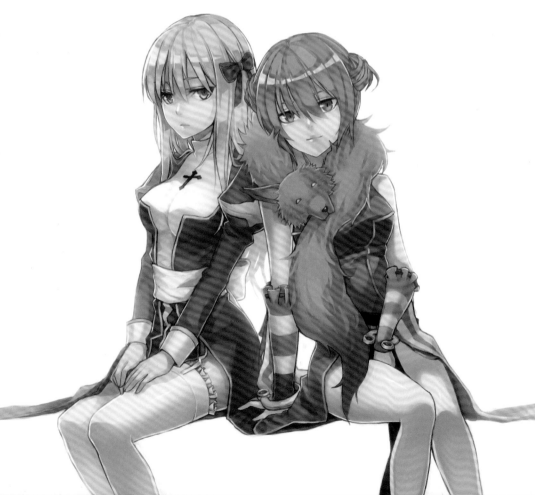

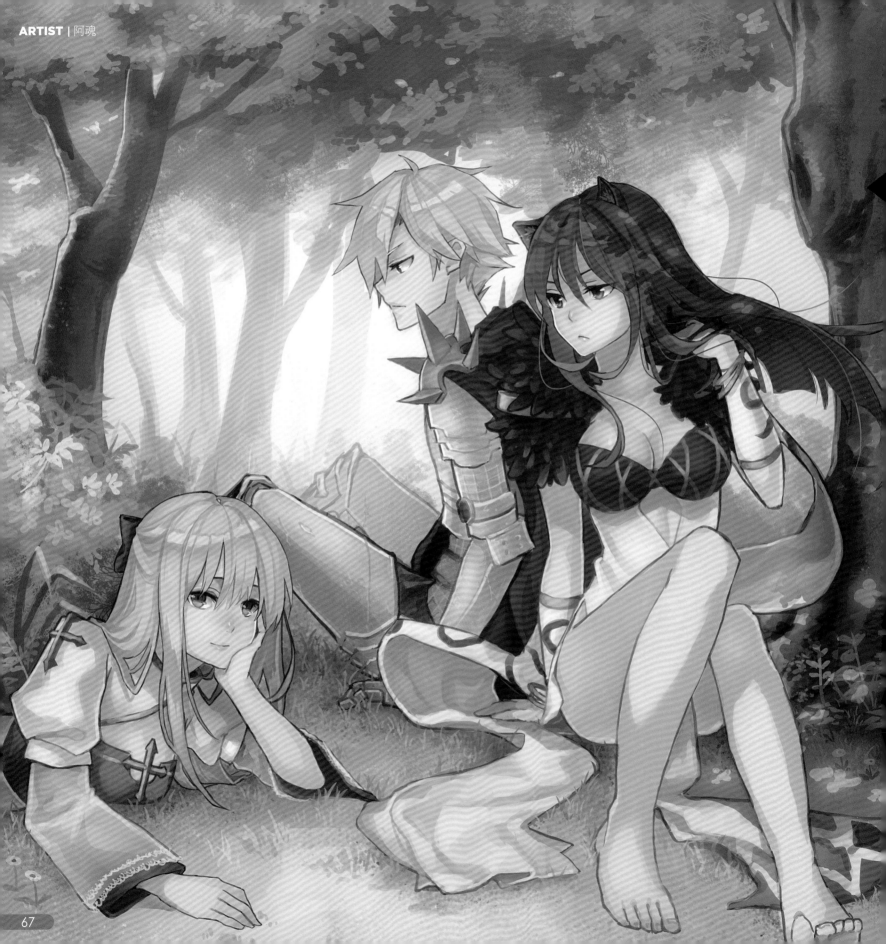

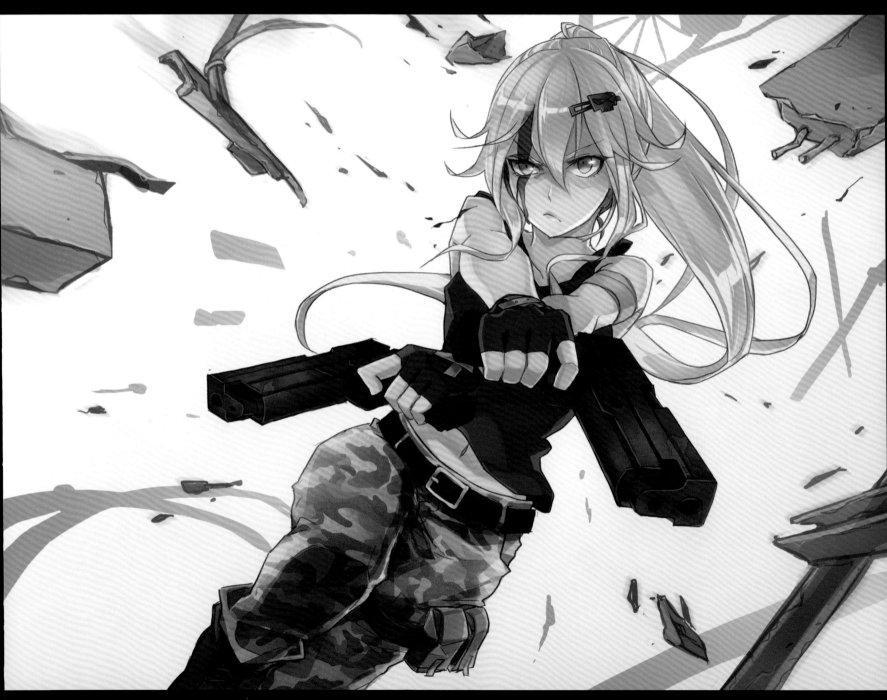

射擊那瞬間／閃光最新文章的角色，設定是拿了槍會變一個人，所以我
試著讓她的神情有殺氣一點 XD

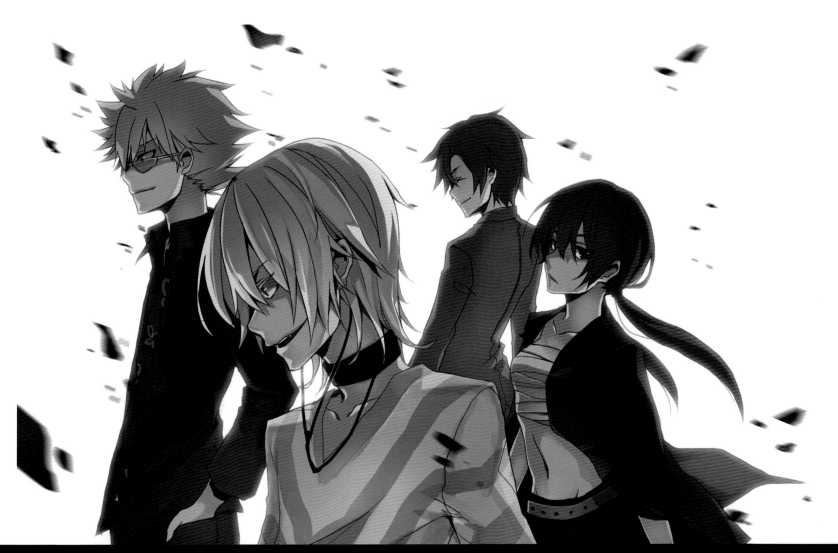

GROUP／追了魔法禁書目錄後才畫的，我只能說「左手你好囉嗦啊！」
結果配角都比主角帥！

CMAZ
ARTIST
PROFILE

智弟

畢業／就讀學校：
華夏技術學院

其他：
大家好我是智弟，我很喜
歡畫涼爽的圖畫，主要以
蘿莉為主（笑）。不過我
不只會畫蘿莉的喔!! 請
大家多多指教～。

個人網頁：
http://home.gamer.
com.tw/homeindex.
php?owner=rai22019

PIXIV：
http://www.
pixiv.net/member.
php?id=1484994

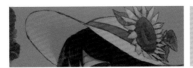

南國夏日葵／創作的主因：當時好久沒畫自家角色" 葵" 了，
如果太久沒畫會有想念，加上我剛好想畫清爽的圖。創作時的
瓶頸：花和水果，尤其是花我還特地去確認花的資料。最滿意
的地方：沙灘、海、雲。

繪圖經歷

啟蒙的開始：

因為不想上課，所以都在畫圖。

學習的過程：

當然就是不斷的觀察和畫啦，只是現在也還在
學習啦。

未來的展望：

希望能夠把自己的作品作成動畫 www

魔理沙的萬聖節／創作的主因： 為了萬聖節
而畫的，想到萬聖節就想到魔理沙（意義不
明）。創作時的瓶頸： 因為物件太多畫的有
點辛苦。最滿意的地方： 旁邊的物品和後面
的櫃子及物件。

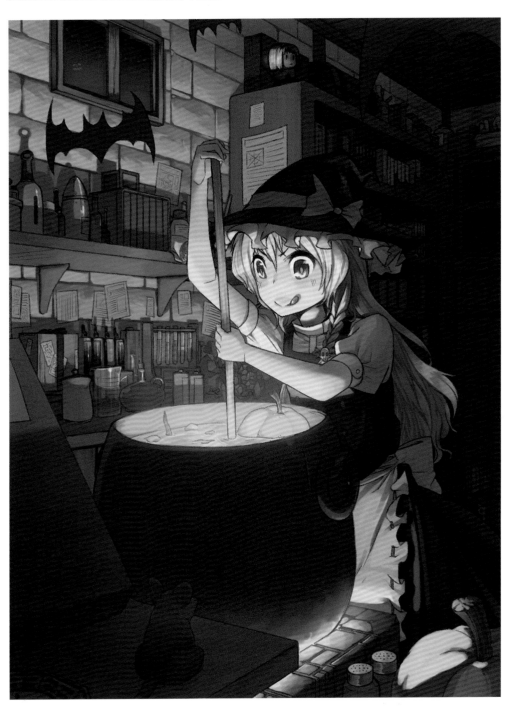

近 期 規 劃

即將參加的活動／比賽：
巴哈姆特 ACG 大賽（有時間的話）。

最近想要畫／玩／看：
想畫自家孩子的漫畫。

其他：
希望能把動畫，和人物骨架及背景練得更好。

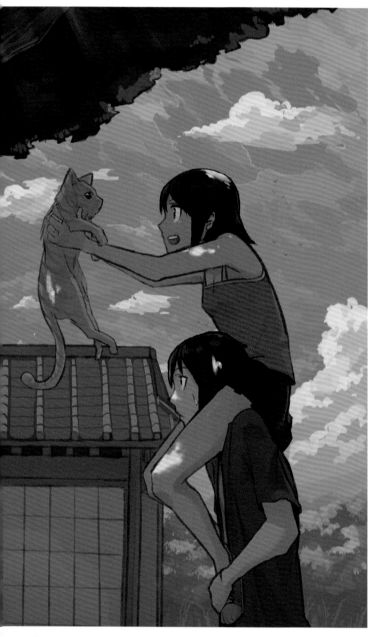

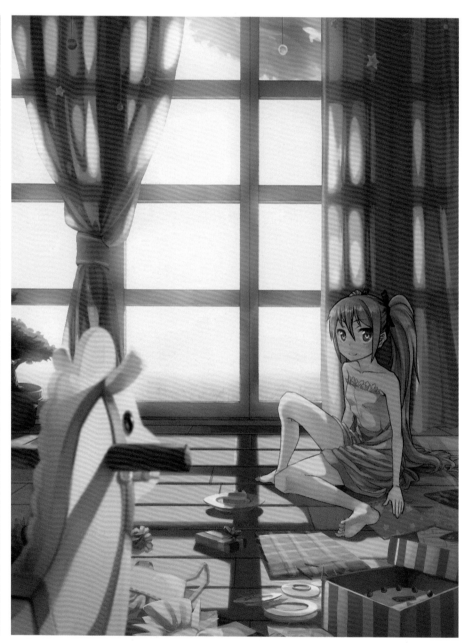

✎ 在山上的神社／創作的主因：幫自己畫的漫畫【夏月的事】所畫的插畫，主要是當時拿來宣傳用 www。創作時的瓶頸：這張也畫得很開心，沒有任何問題。最滿意的地方：背景的天空。

✎ 誕生日／創作的主因：不是ミク的生日賀圖喔，其實是朋友的生日賀圖。因為朋友很喜歡 V 家的角色，所以就畫ミク了。創作時的瓶頸：前方的物件都沒有用線稿，所以畫了蠻久的，窗簾的部分也有卡（跪）。最滿意的地方：前方的木馬和ミク吧。

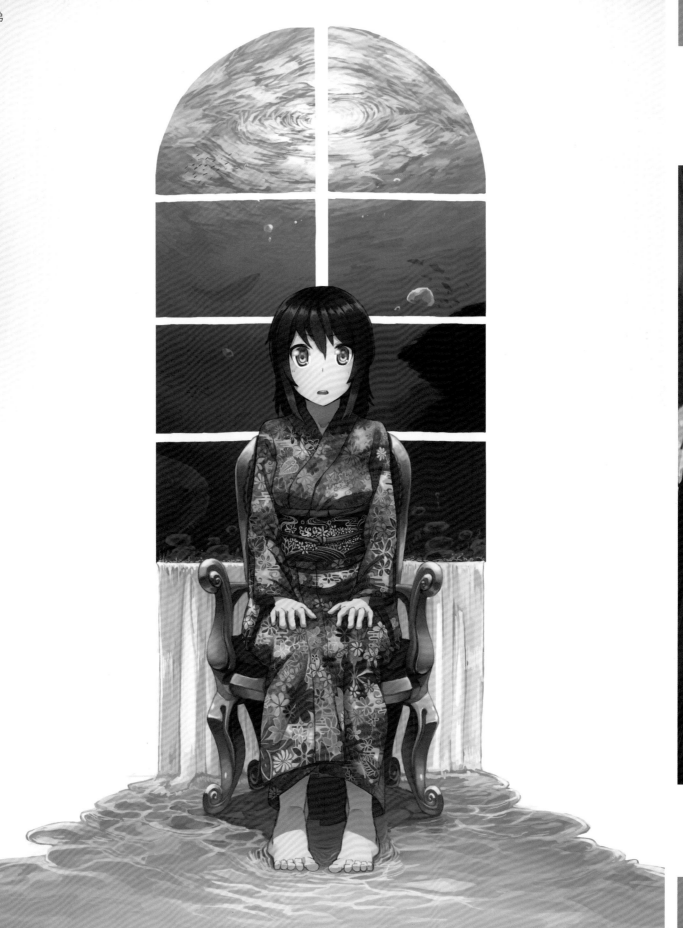

深海之窗／創作的主因：慶祝自己18歲生日：：然後順便為作品集畫封面～創作時的瓶頸：：一看就知道是衣服吧，因為整件都是用畫的刻得有點累（汗）。最滿意的地方：：當然就是和服啦！

近期狀況

前陣子發生的趣事／事蹟：
最近碰到了幾位熱血的繪友，一起畫圖感覺真得很棒 xD。

最近在忙／玩／看：
因為剛上大學，所以都在忙作業（跪）。

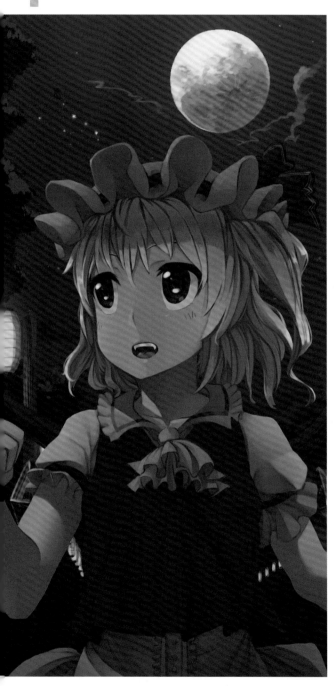

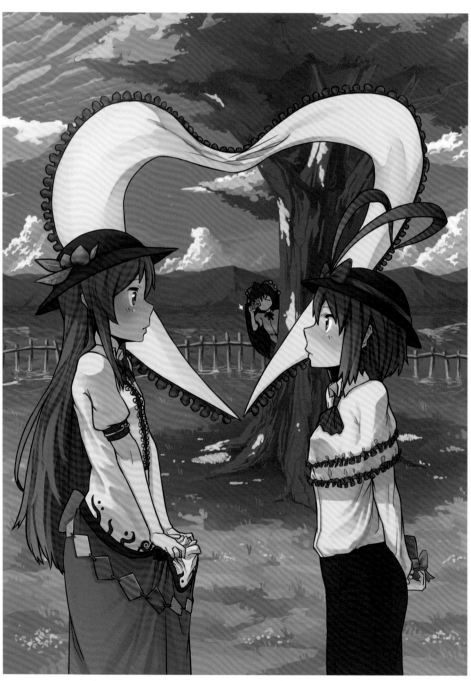

✎ 祭典／創作的主因： 其實是因為例大祭 9 的活動去畫
　的，想畫妹樣在祭典裡跑起來的感覺。創作時的瓶頸：
　畫這張的時候一切順利 www。最滿意的地方：應該是
　翅膀吧？

✎ 天子 x 衣玖，情人節／創作的主因： 因為情人節畫的，
　我本身是還蠻喜歡天子和衣玖的，所以就趁時機很好就
　畫了（笑）。創作時的瓶頸： 硬要說的話應該是衣服吧。
　最滿意的地方：背景，因為很快的就完成了。

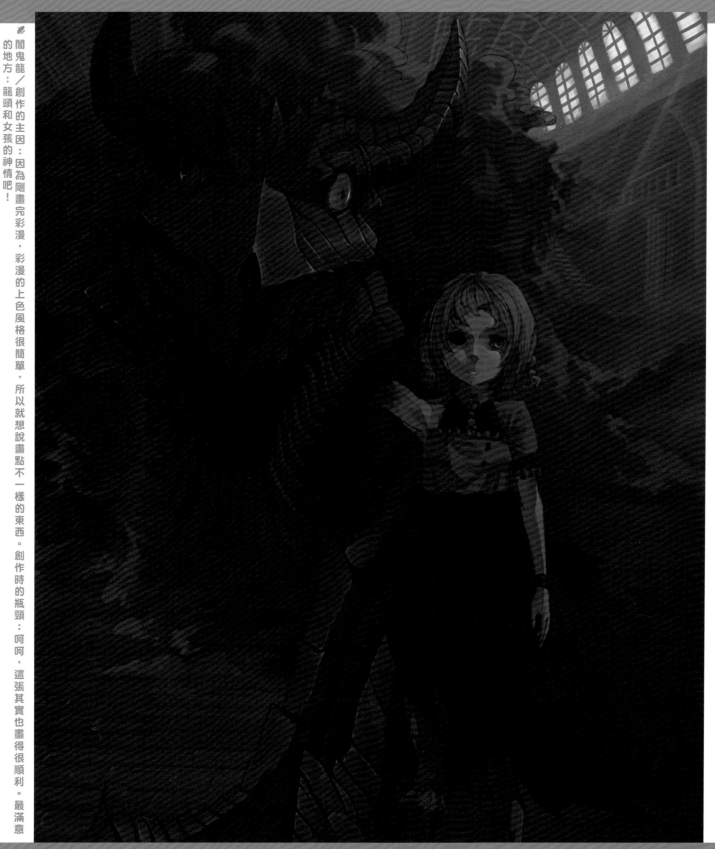

闇鬼龍／創作的主因：因為剛畫完彩漫，彩漫的上色風格很簡單，所以就想說畫點不一樣的東西。創作時的瓶頸：呵呵，這張其實也畫得很順利。最滿意的地方：龍頭和女孩的神情吧！

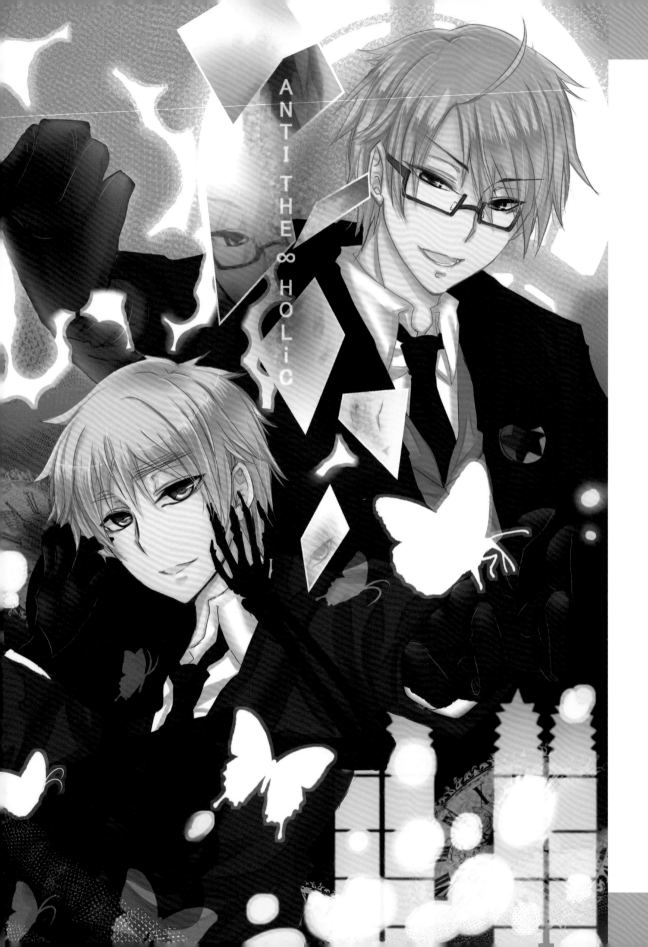

ANTI THE ∞ HOLiC

CMAZ
ARTIST
PROFILE

爆ぜろリアル！
弾けるシナプス！

蝶羽攸

PIXIV：
http://www.
pixiv.net/member.
php?id=745588

噗浪：
http://www.plurk.
com/BF63

曾參與的社團：
啦啦隊

曾出過的刊物：
同人誌、學校社刊。

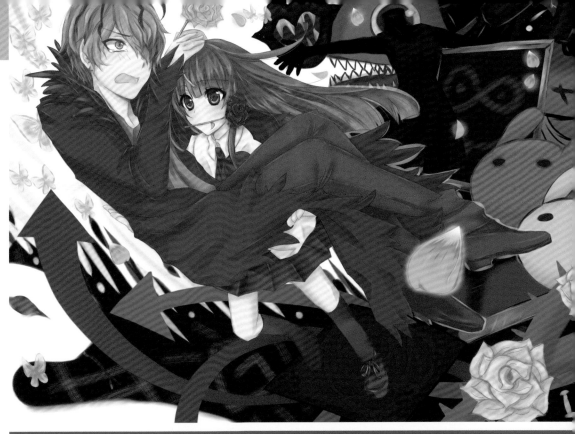

近代科學と前近代魔術／APH的三次創作，看了MAD整個覺得很強大!!在練習整張圖的完整度:3!

Ib恐怖美術館／人生第一款的恐怖遊戲，在背景上下了蠻大的功夫，很努力的把遊戲裡面的怪都畫進去了（笑）

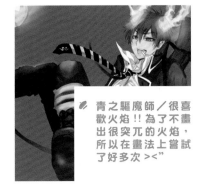

青之驅魔師／很喜歡火焰!!為了不畫出很突兀的火焰，所以在畫法上嘗試了好多次 ><"

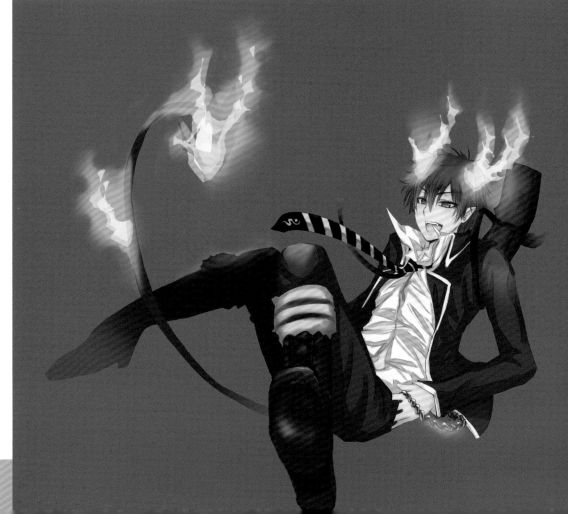

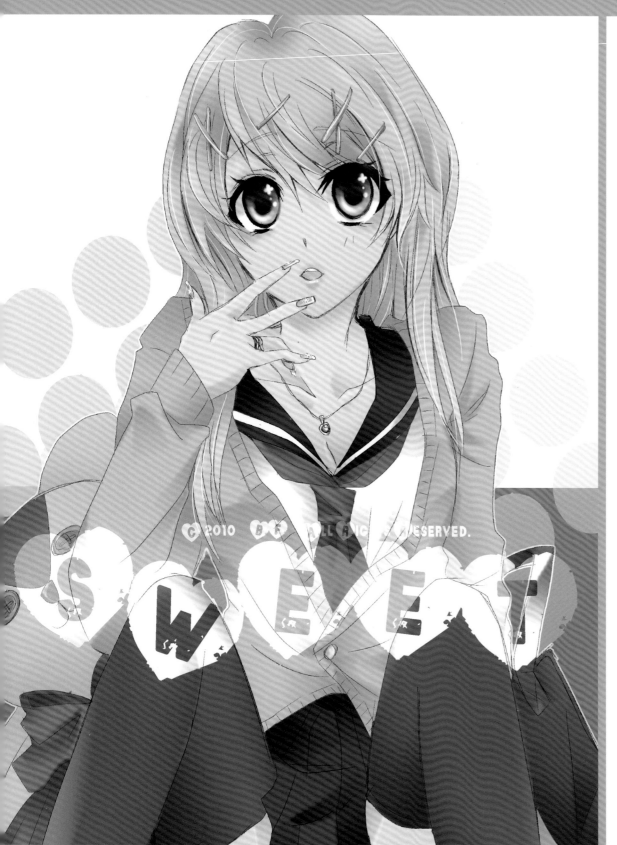

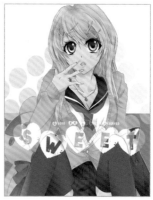

✎ SWEET／社團活動的圖，主題是絕對領域。這次用了比較不一樣的畫法，眼睛的花朵是私心 w

繪圖經歷

啟蒙的開始：
從很小就很喜歡畫圖，印象中最早是媽媽在紙上畫了美少女戰士（笑），從此開始了我的畫圖旅程。

學習的過程：
一直以來都是自己畫興趣，國小畫到國中曾因為畫的太瘋狂而荒廢學業 XD 一直以來都很喜歡在紙上撇撇，所以完稿以及電腦上色就不是很滿意，還在努力加油學習中!!

未來的展望：
希望可以繼續自己的興趣!!

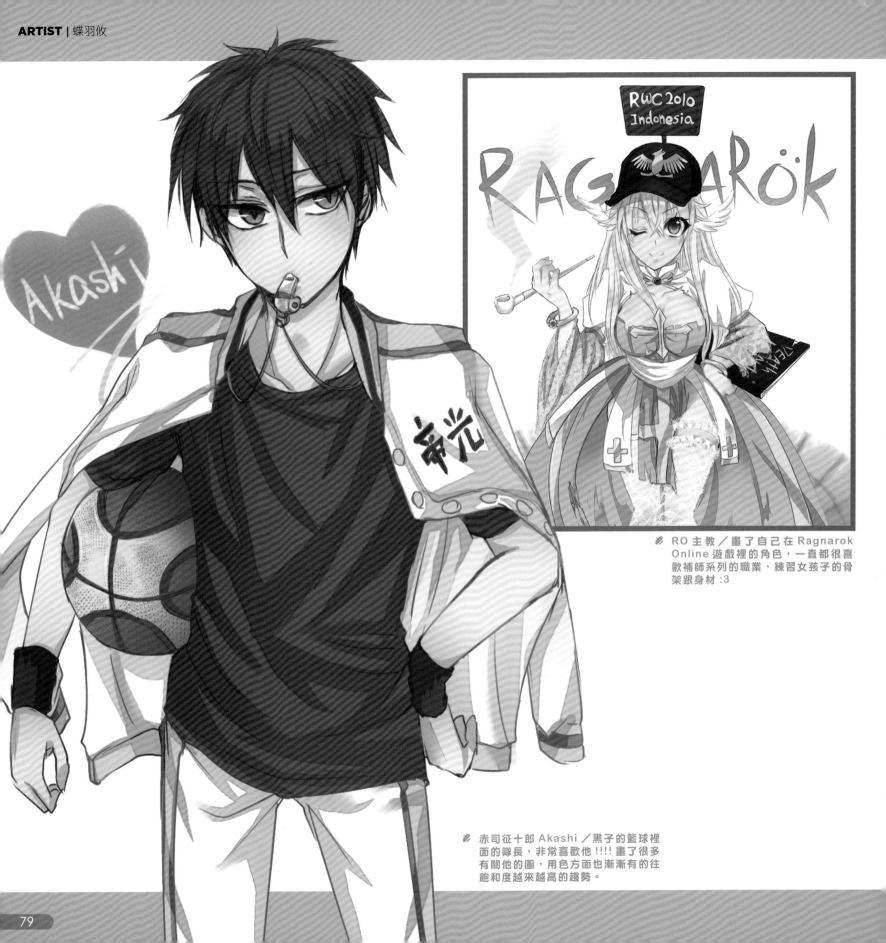

Akashi

RWC 2010
Indonesia

RAGNARÖK

🖊 RO 主教／畫了自己在 Ragnarok
Online 遊戲裡的角色，一直都很喜
歡補師系列的職業，練習女孩子的骨
架跟身材 :3

🖊 赤司征十郎 Akashi ／黑子的籃球裡
面的隊長，非常喜歡他 !!!! 畫了很多
有關他的圖，用色方面也漸漸有的往
飽和度越來越高的趨勢。

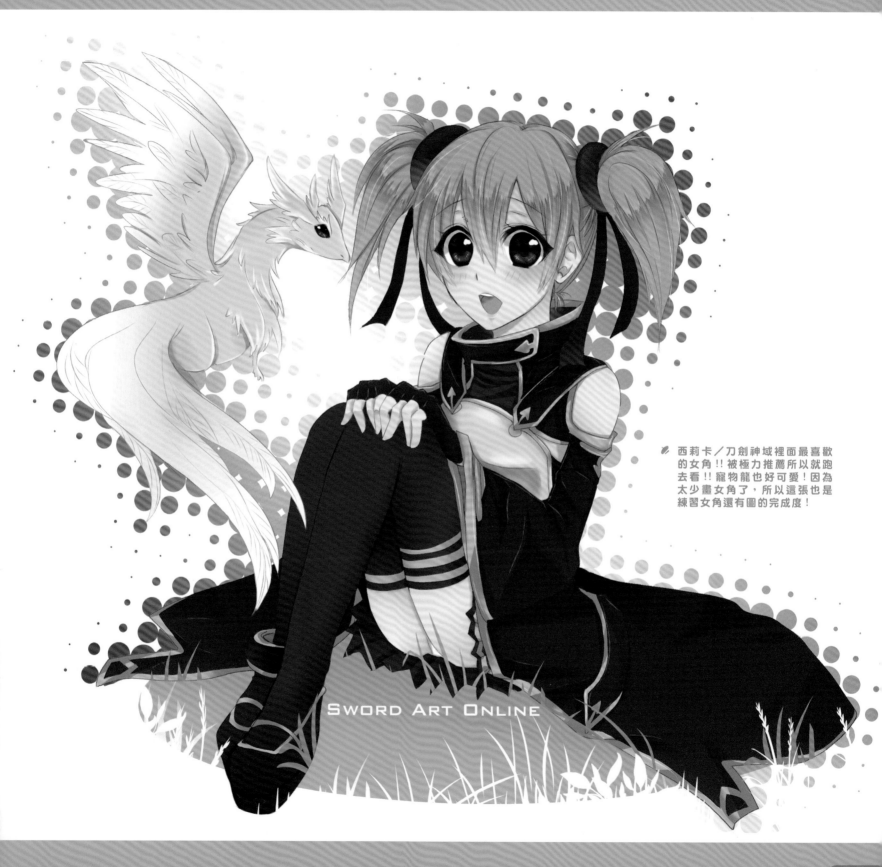

西莉卡／刀劍神域裡面最喜歡
的女角！！被極力推薦所以就跑
去看！！寵物龍也好可愛！因為
太少畫女角了，所以這張也是
練習女角還有圖的完成度！

SWORD ART ONLINE

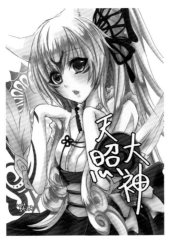

天照大神／玩了 NDS 的小大神突然覺得好可愛啊!!!整個遊戲內容根據情都很強大!!真的是一部很棒的作品希望有機會可以玩到 PS2 版!

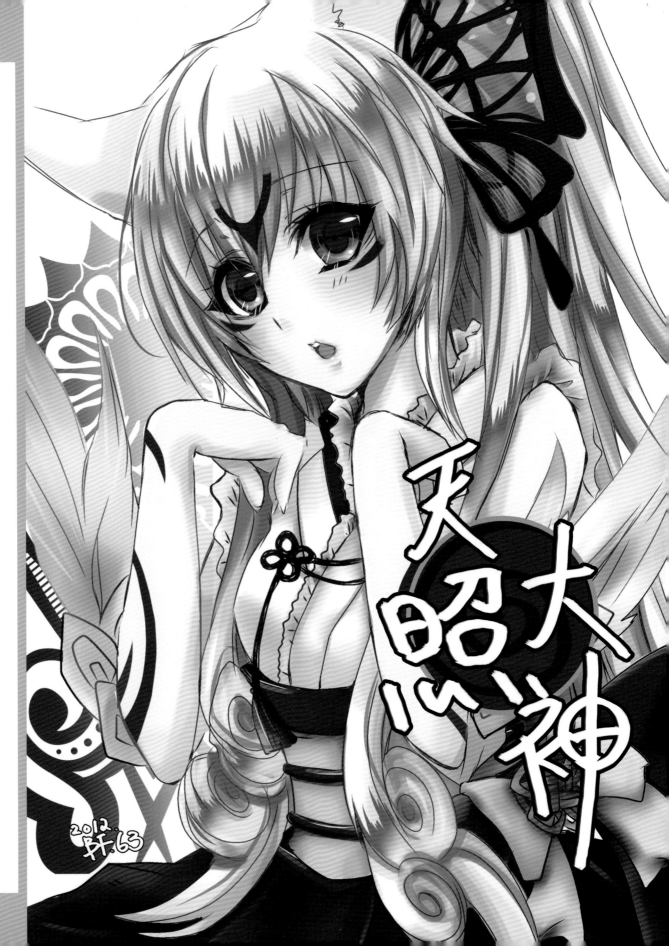

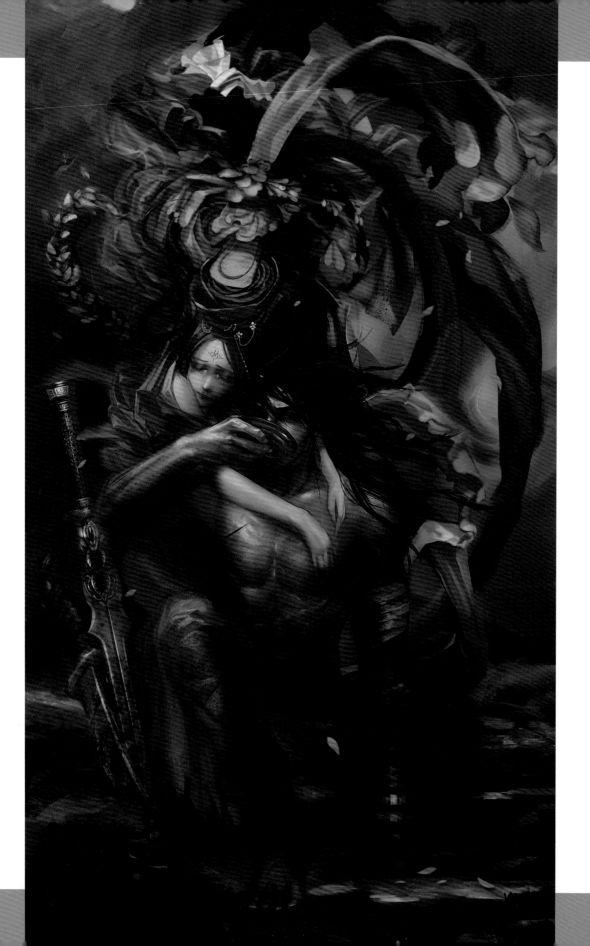

C-Painter
繪師發燒報

CMAZ
ARTIST
PROFILE

瑪莉丸 | Marymaru

DA：
http://marymaru.
deviantart.com/gallery/

巴哈小屋：
http://home.gamer.
com.tw/homeindex.
php?owner=iamkathryn07

絳玄訣 |

貼在 DA 的時候一度為了取英文
標題而傷腦筋。「絳」字可用來
形容鮮豔的紅色，而「玄」則代
表黑亦可延伸為深沉的意思，所
以選了這兩個字做為這張圖的主
題。而英文…真的只能叫"Red
and Black" 了。

82

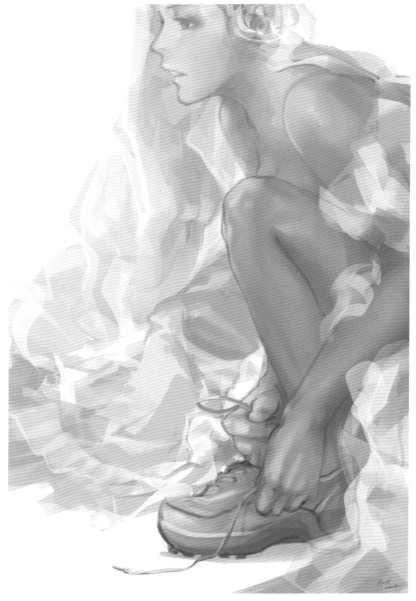

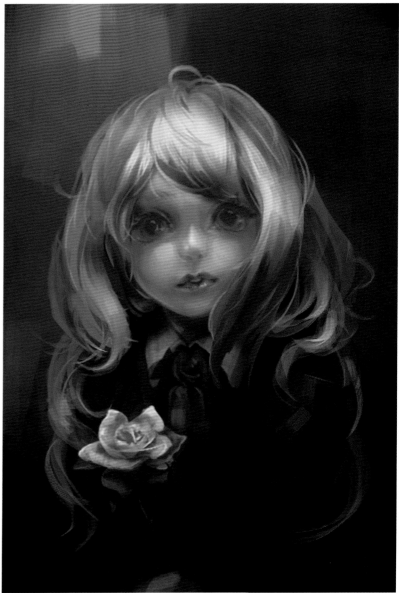

Run for Love

不管長跑、短跑、馬拉松、田
徑，希望身邊的人都能追到自
己的幸福。

Mary

美術館為背景的恐怖遊戲《Ib》裡那個天
真又危險的小蘿莉 Mary。有時間會繼續
畫另一隻 Ib

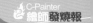

國王與音樂鐘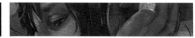

這張圖還有一個很短的小故事，有興趣可以到我的部落格找找～

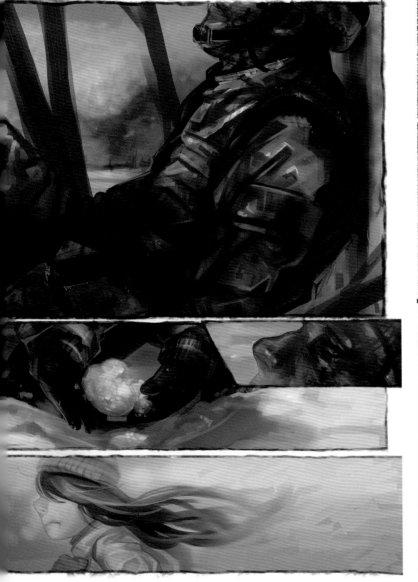

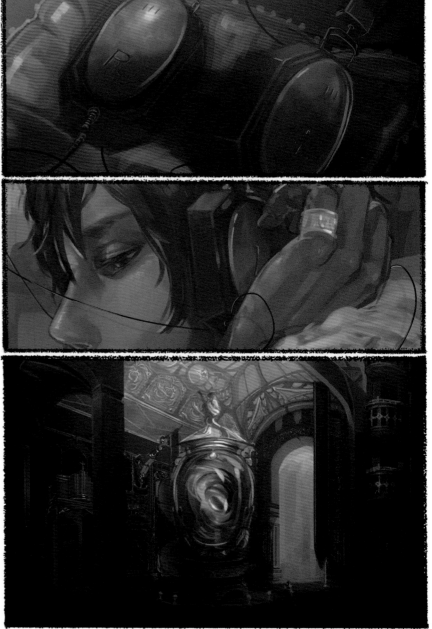

HAPPY NEW YEAR :D

雪球|

抱著一點反戰的想法畫了一篇小短篇漫畫，這次嘗試了一些過去不太
常用到的氣氛轉換手法，希望可以營造一些視覺上的感受。

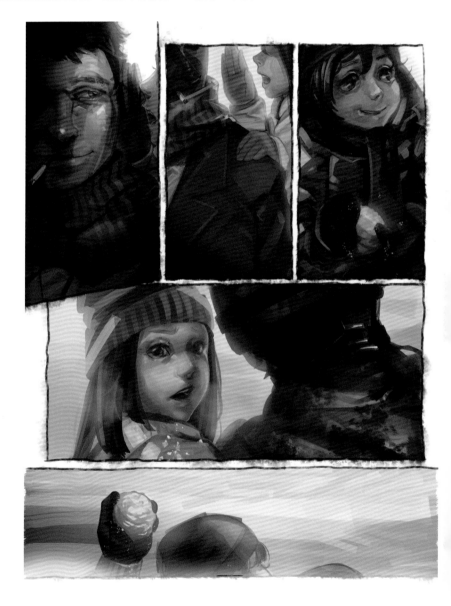

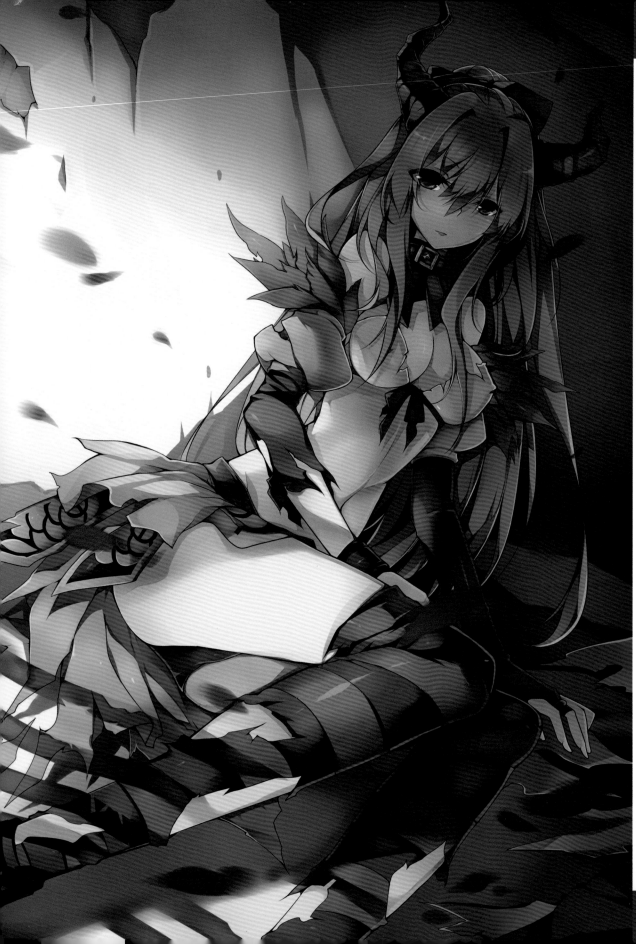

CMAZ
ARTIST
PROFILE

紅絲雀

PIXIV：
http://www.pixiv.net/
member.php?id=1959746

個人網頁：
http://liy093275411.
blog.fc2.com/

惡魔 - 小女兒 |

同樣為 DN 的小女兒，雖然後期已經
被放倉庫了 ...(艸)
是個動作都很養眼用的角色 XD。

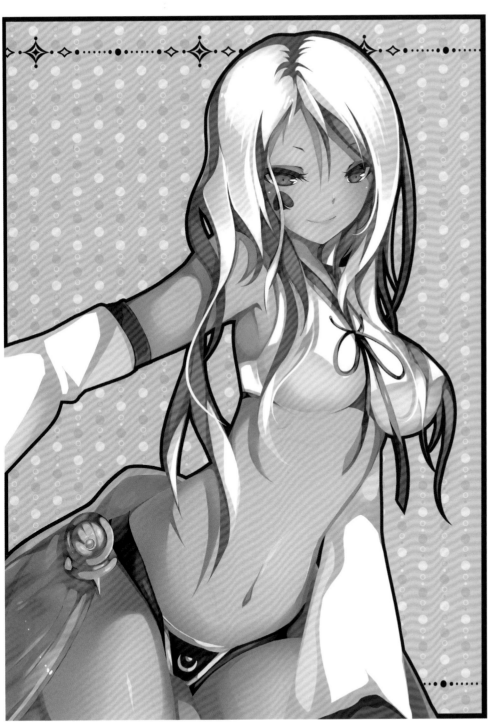

DN－小冰女

DN 的小女兒之一，黑色的皮膚；裸露的身材，目前是作者開銷（玩）最大的角色 orz⋯⋯。

SAO－莉法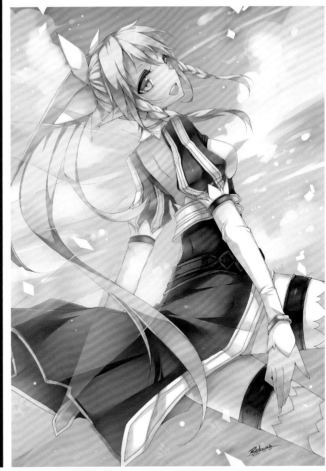

SAO 莉法！！！！再小說剛出的時候，就還滿喜歡這隻角色的造型，動畫裡的男主角真的太犯規了阿！！！

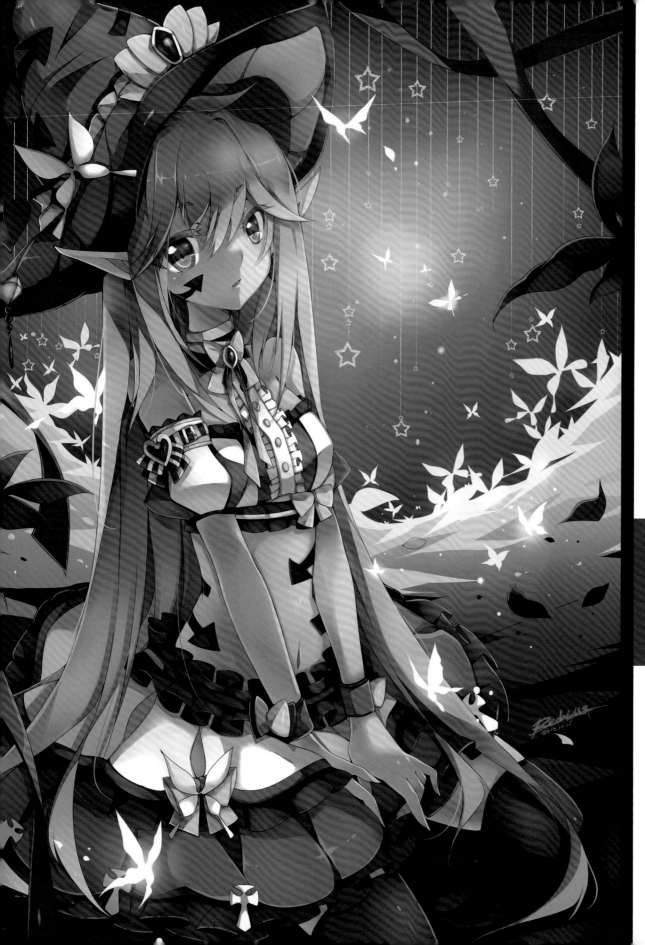

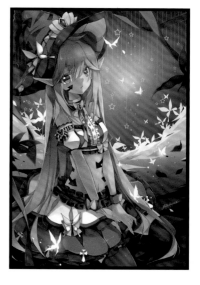

魔女 |
練習用雜圖，小魔女、蕾絲邊、洋裝!!

近期狀況 / 規劃

前陣子發生的趣事 / 事蹟:

最近在忙 / 玩 / 看:出了很多很
想看的好電影,少年 PI、捍衛聯
盟….雖然專題死線快到了,還是
抽了一些時間去享受看電影的時
光 Ov<,我也想跟大家一起上線打
Tera 阿 !!!!QAQ

即將參加的活動 / 比賽:

寒假 FF 場預定,沒意外應該是跟
朋友們一起合出的 SAO 本。

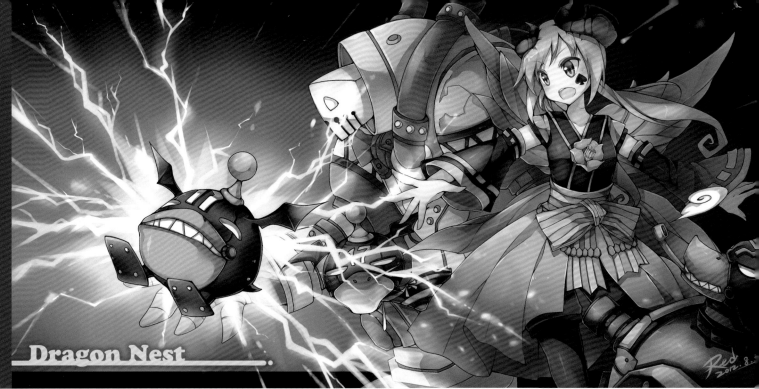

DN－機甲蘿莉 後期出的新角色，小蘿莉；第一次挑戰畫面有機器人的構圖。

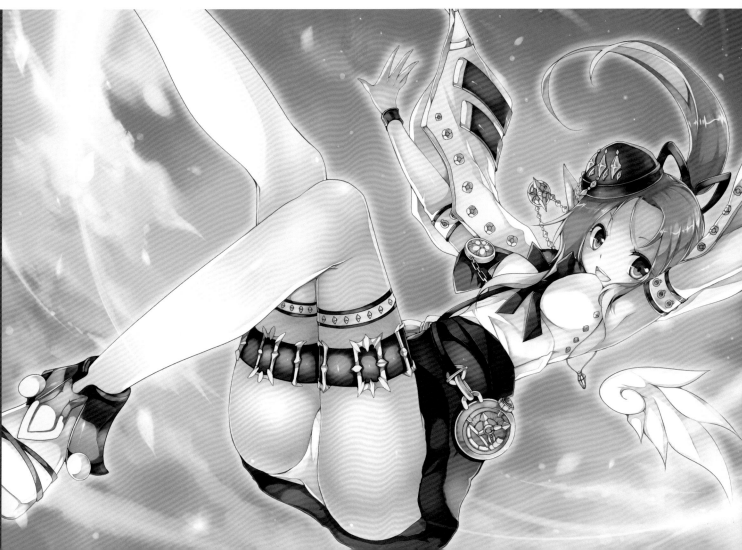

DN－小風行 同樣為DN的小女兒，雖然後期已經被放倉庫了::(艸)是個動作都很養眼用的角色XD。

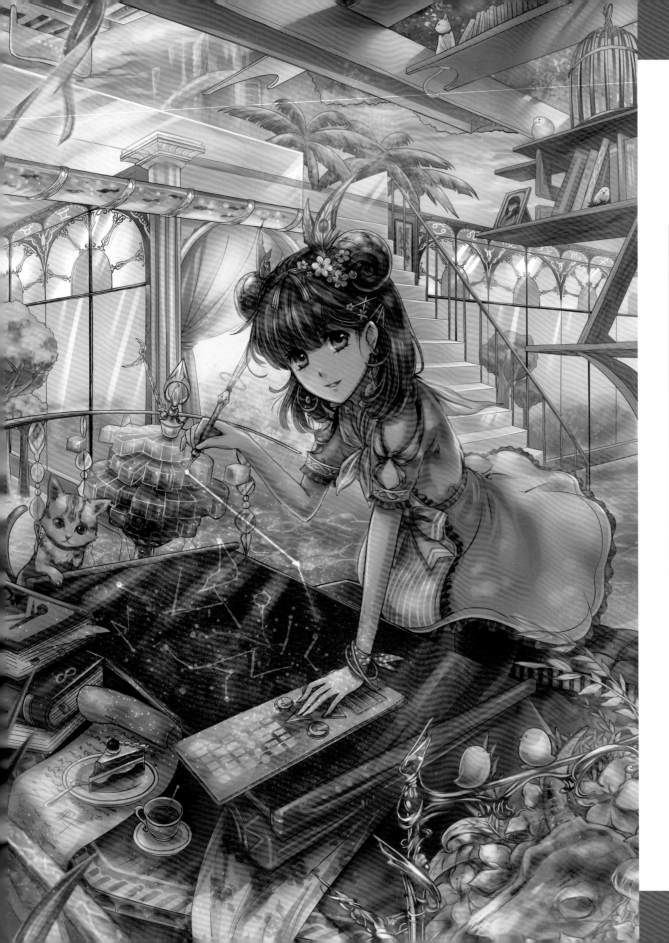

CMAZ
ARTIST
PROFILE

白靈子

B
L
Z

PIXIV：
http://www.pixiv.
net/member_illust.
php?id=980644

FB：
https://www.facebook.
com/h6x6h

繪畫少女 |

為參加 P 網的活動而畫的，PIXIV
五週年了，書架上藏著 5~XD。嘗試
著畫得比以往更細緻、努力的塞滿畫
面。事後有種頭過身就過的感覺，畫
了比較複雜的構圖之後，單純的構圖
就變得簡單了 XD。花了大概 10 天
左右，希望之後能越畫越快。

末日後的黎明 |

ABL 跨年活動的宣傳圖。(詳細可上
GOOGLE 搜尋 ACG Band Live)
。因為是跨年的活動，所以就畫了以
蛇為概念的造型，但也沒有很強調就
是了~畫著畫著發覺自己蠻喜歡這
種冰封世界 XD 當初考慮到地震或淹
水容易勾起不好的回憶，所以末日才
以冰凍來呈現。

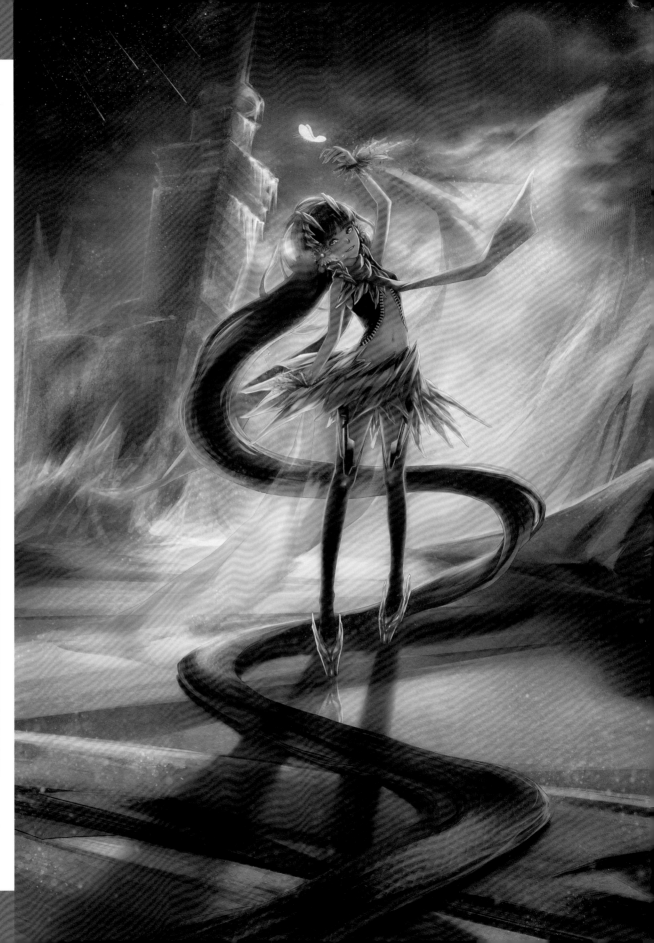

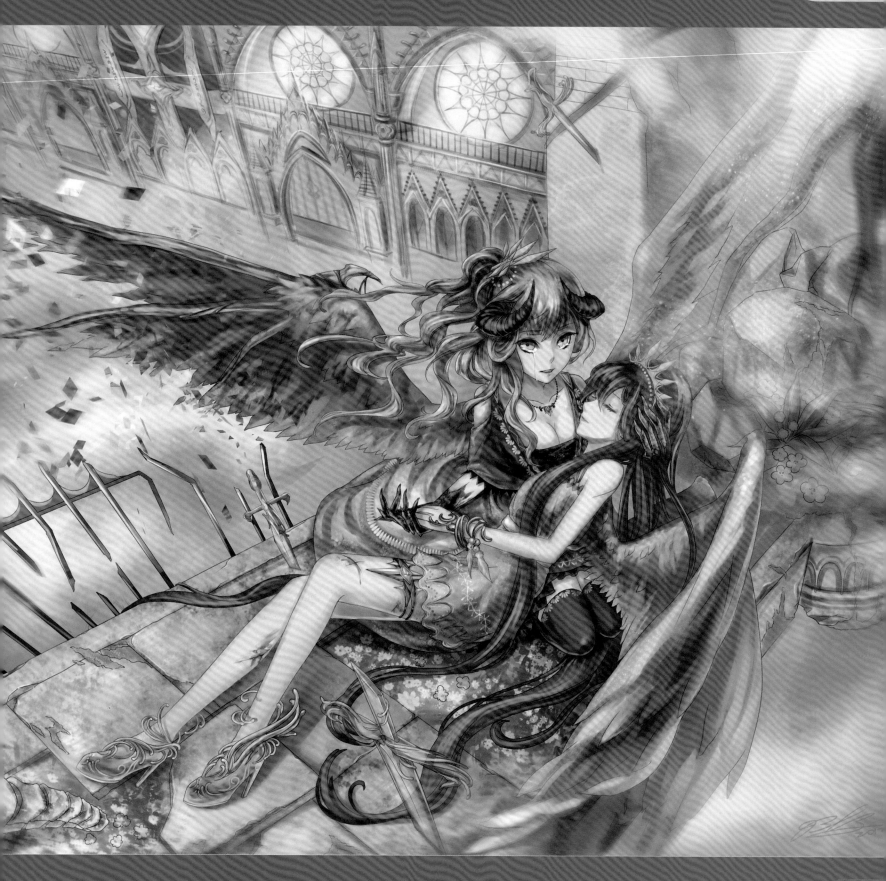

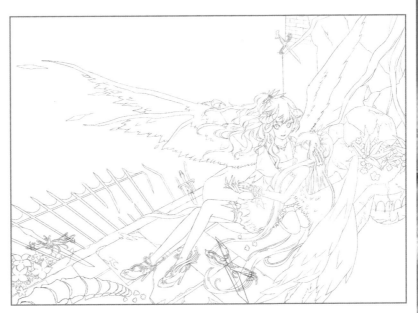

近期狀況

前陣子發生的趣事／事蹟：

之前 PS3 終於被拿去修好了，FF13
也順利破完，但我破關的目的是為了
FF13-2!!! 因為有諾艾爾和長大的霍普!!
為了帥哥，少女的能量是無限的啊啊啊
啊啊!FF13 沒有男人實在太悶了!(正太
與大叔和流浪漢不算男人 TDT)，另外
V13 希望不要再難產了 OTL 每期的法
米通都是期待第一啊～ 台灣的心聲 SE
社看到了嗎 >A<

最近在忙／玩／看：

畫了好幾年，直到前兩年多才開始頻繁
的練素描，才真正了解到畫最近在看吸
血鬼日記，是影集唷！看完三季後 第四
季就是每個禮拜鎖定了，因為女主角很
正，在加上第二男主角戴蒙超可愛，那
種壞壞的感覺讓我深深的著迷。據說戲
外兩人真的是情侶，一直以來劇中的戴
蒙常常很可憐，但知道了這件事後總算
讓我的心得到救贖了 XD

近期規劃

即將參加的活動／比賽：

一直一直都在參加 P 網的活動，然後也
嘗試多方曝光，希望作品能被更多人看
見，希望也能成為職業的接案畫家

天使與惡魔|

簡略的設定是，過去的世界只存在天使，是悲傷與仇恨造就了歷史上第一位惡
魔，不過畫這張的時候沉浸在 FF13-2 裡，等回神時截稿日已逼近囧，所以這張
創了有史以來完稿最快的紀錄 XD" 只花了一天就上色完成了，不過也因為火勢
場力開很大，所以細節的部分只好做出取捨，顏色也不小心用的太浪漫了 XD

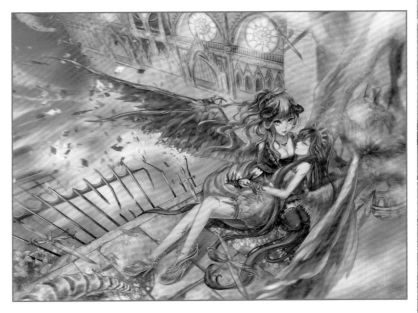

CMAZ **ARTIST** PROFILE

張小波

PIXIV：
http://www.pixiv.net/member.php?id=2362674
巴哈姆特：
http://home.gamer.com.tw/homeindex.php?owner=a125987992
FB：
http://www.facebook.com/a125987992#!/a125987992

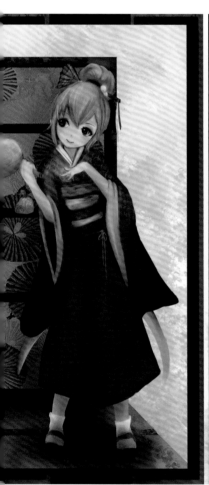
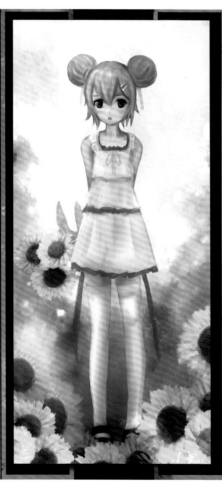
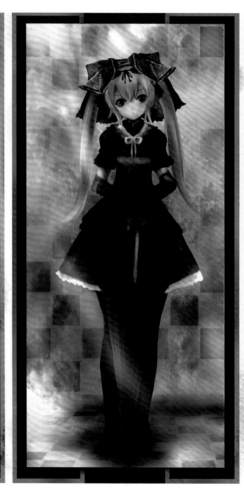
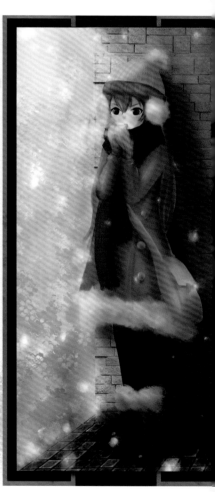

四季

想用四季服裝來表達出不一樣的
大河氣息，雖然是張一度想放棄
的作品，但是還使咬牙畫完了。

Lux

英雄聯盟光之少女 拉克絲 想畫出準備出城迎戰的感覺，當然要金光閃閃的摟；這次的作品比較著重於那苦手的背景。

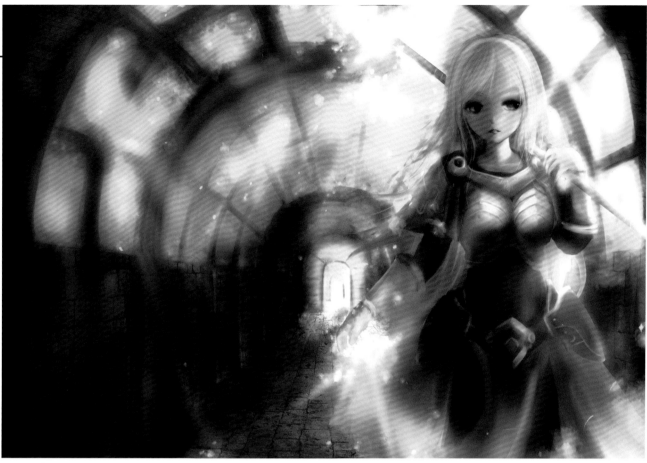

花的魅惑

躺在花叢中 不一樣的逢坂大河

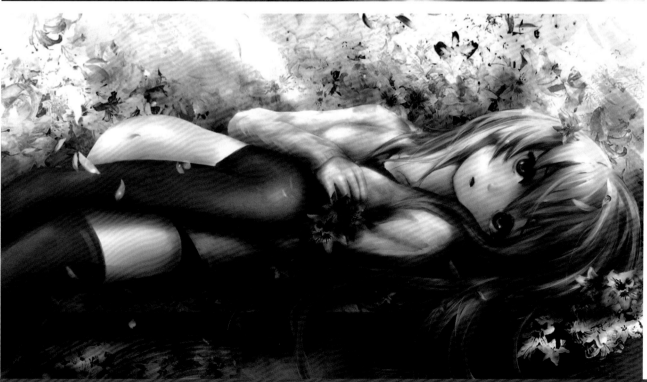

凱特琳　　　　　Ahri

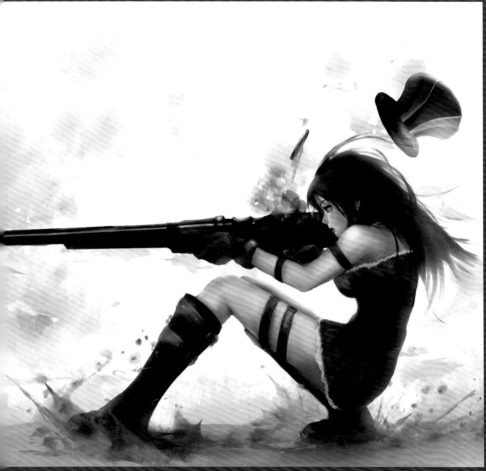

英雄聯盟 女警凱特琳
緊急射擊..想畫出開槍的瞬間，煙硝、
摩擦等等的質感練習。

英雄聯盟 九尾妖狐 阿璃
魅惑傾城~毛茸茸的讓我花了好幾天，
最初構圖時完全忘記她的尾巴..殘念

LEAGUE of LEGENDS

奈德麗

Nidalee

Caitlyn

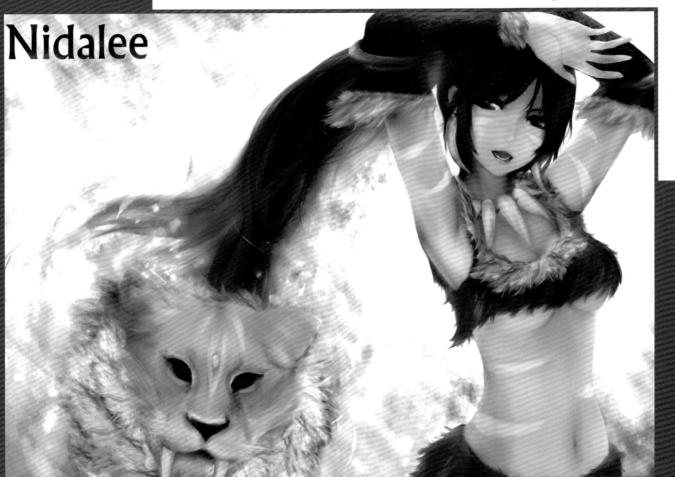

英雄聯盟 狂暴小老虎 奈德麗
想表現出幻化的過程。這張最大的挑戰
應該是那隻劍齒虎吧，參考了很多圖片。

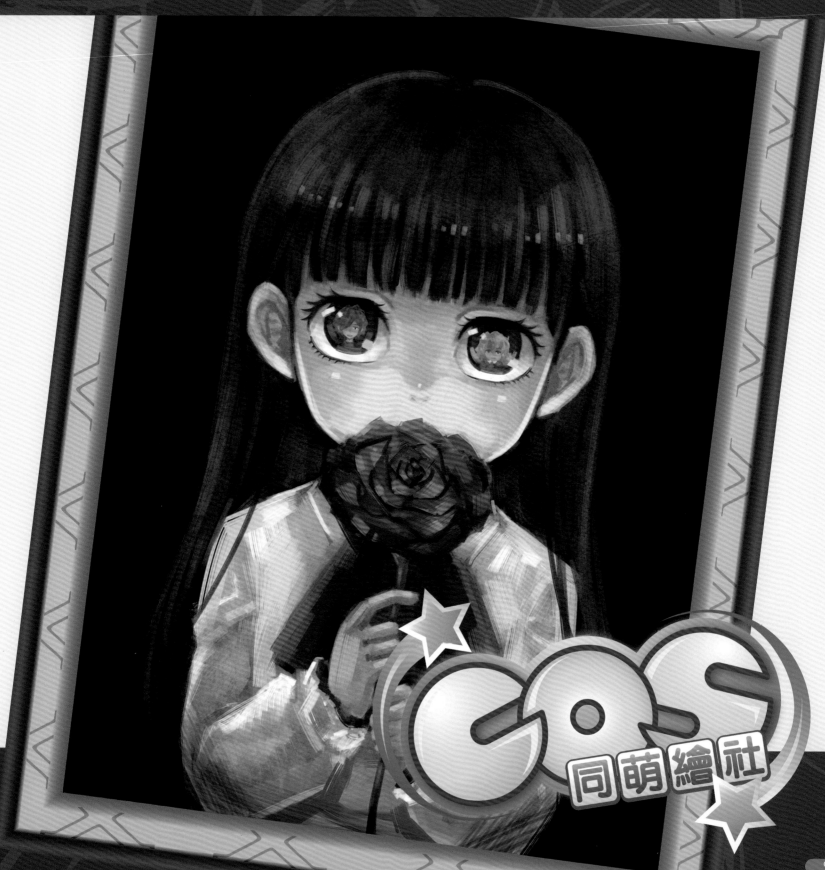

Cos X 「Ib」~ 恐怖美術館 ~

大家好~我們是夜貓和喵依，是 80% 相似的異卵雙胞胎，可通稱大
小喵 XD 這一期的 COS 同萌繪社要與大家分享我們的 COSPLAY 作品，
2012 年同人 RPG 遊戲大作－恐怖美術館「Ib」。

首先與大家介紹一下「Ib」，這款遊戲是由日本人 Kouri(こうり)，用 RPG2000 做出來的非戰鬥型的解謎奇幻恐怖遊戲，故事以一名 9 歲少女ㄅ與雙親一同參觀美術館為開頭，在觀賞各式奇怪的作品時，突然發覺身邊的人全部都消失了，美術館頓時只剩下自己一人，想要回到原來的世界，就要藉由接觸館內的畫作，揭開暗藏於作品中的謎題…

同的故事結局都令人印象深刻，透過遊戲實況的推廣與中文版下載的出現，還有網路上強大的同人創作，讓這款遊戲的人氣不斷衝高！

這個遊戲就是以ㄅ回到原本的世界為主軸來進行，中途也會遇到 Garry 等其他人一同冒險，遊戲方式是典型的尋找鑰匙進而找到出路的解謎遊戲，雖然遊戲畫面是簡單的點陣圖，但出其不意的嚇人表現是其最大的特色，像是從畫中爬出的女子、牆壁伸出的手臂，以及人體模型的襲擊…等，搭配著優雅卻詭譎的配樂，成功營造出恐怖美術館的氛圍，另外遊戲中出現的對話、敘述等不僅會幫助破關，甚至會影響到結局，各種不

與 Mary 的初次見面，Mary 是個看起來和 Ib 差不多同年紀的女孩，個性天真無邪，相遇之後就一同在美術館內行動。

在美術館中遭遇怪物的追趕？！從畫布中出現只有上半身的女性，因為只有上半身所以用手爬行移動，想要別人的東西，並在滿足前會緊追著對方不放。

與怪異美術館中的藝術品們大合照，遊戲中這些畫作都會化身為解謎的關鍵與嚇人的怪物。

我們畫了一些遊戲中出現的經典畫作，還好遊戲本身是以點陣圖呈現，所以這些藝術品不會太難準備 XD

一開始是透過朋友的介紹才接觸這款恐怖遊戲，在網路上看了別人的遊戲實況後，深深地被它的故事劇情、人物設定以及詭譎的遊戲氣氛給吸引，中文版一出來就馬上下載來玩，真的非常非常喜歡這個作品，於是跟朋友一起企劃了這次外拍！我們兩人所扮演的是女主角 Ib 與在怪異美術館中遇到的女孩 Mary，朋友早川亞扮演在美術館中迷路的男子 Garry，另外還有兩位朋友迷你包子兔與 SAYO 扮演遊戲中的怪物──畫布中的紅衣與藍衣女子，成員相當齊全！

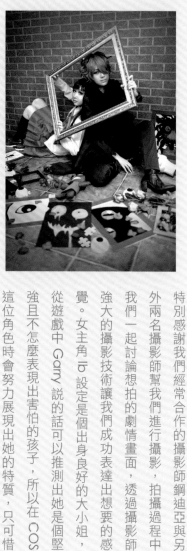

Ib 與 Garry，Garry 是 Ib 在美術館相遇的男子，與 Ib 一起尋找離開美術館的路，並幫助 Ib 閱讀不認識的字以及移動障礙物。雖然 Garry 是個講話娘娘的大哥，但他可是相當有人氣的喔！

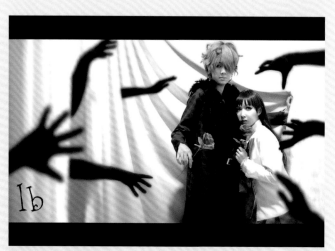

從牆壁突然出現的黑色怪手，碰到這些手可是會造成損血的喔！感謝朋友的手部支援，拍攝這張照片時其實氣氛非常歡樂 XD

這次 COS 角色的服裝都不複雜，所以我們把重心放在準備遊戲中的藝術品，另外我們決定到造型攝影棚來拍攝這次的主題，特別感謝我們經常合作的攝影師鋼迪亞與另外兩名攝影師幫我們進行攝影，拍攝過程中我們一起討論想拍的劇情畫面，透過攝影師強大的攝影技術讓我們成功表達出想要的感覺。女主角 Ib 設定是個出身良好的大小姐，從遊戲中 Garry 說的話可以推測出她是個堅強且不怎麼表現出害怕的孩子，所以在 COS 這位角色時會努力展現出她的特質，只可惜以我們的年紀要 COS 出 9 歲小女孩真的太困難了 XD

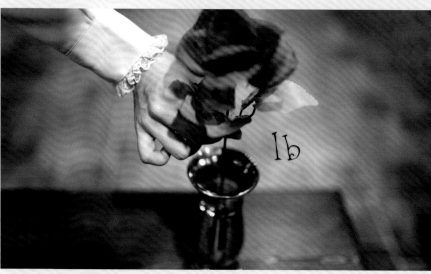

遊戲中玫瑰代表的是生命值，每個角色都有其代表色的玫瑰，Ib 是紅玫瑰，Garry 是藍玫瑰，而 Mary 是黃玫瑰。

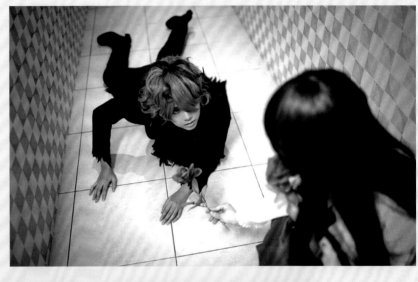

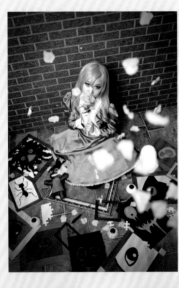

成這次的 COSPLAY，那麼接下來就請大家欣賞我們的成果吧 :D「Ib」真的是個很棒的作品，也希望大家在看完我們的 COS 之後，能實際去體驗一下這款遊戲的魅力喔！

Ib 與 Garry 兩人的初次見面，在 Ib 的努力之下，總算讓 Garry 甦醒，之後兩人一起解謎來離開怪異美術館。

很喜歡 Mary 這個角色！拍攝這張照片時大家花瓣灑了超多次才拍到滿意 XD

這次外拍受限於攝影棚的使用時間而進行得很倉促，但拍攝出來的照片真的都很喜歡，自己也進行了一些後製讓照片看起來更貼近遊戲中的場景，真的很感謝一起 COS 這部作品的朋友們以及攝影師，我們才能完

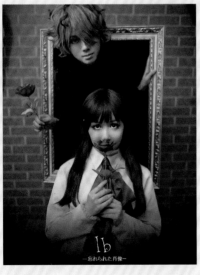

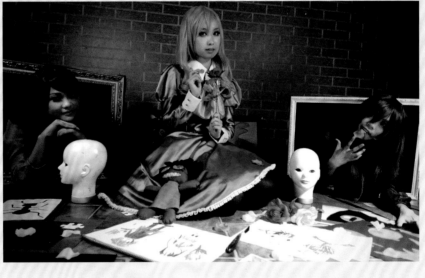

以結局「被遺忘的肖像」為主題所拍攝，這個結局真的是最讓人難過的結局，遊戲中沒有三人一起幸福快樂的結局真的很殘念（哭）

Mary 與藝術品們，Mary 的真正身分究竟是什麼呢？這邊就不跟大家透露劇情囉～

Ib
－忘れられた肖像－

日文公式網（含載點）http://kouri.kuchinawa.com/game_01.html
中文公式網（含載點）http://stkib.web.fc2.com/story.html

⊂MAZ 臺灣繪師大搜查線

臺灣同人極眼誌

Vol.5 封面繪師
SANA.C 櫻那　blog.yam.com/milkpudding

Vol.4 封面繪師
Aoin 蒼印初　blog.roodo.com/aoin

Vol.3 封面繪師
Shawli　www.wretch.cc/blog/shawli2002tw

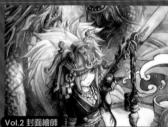
Vol.2 封面繪師
Loiza 洛櫻　www.wretch.cc/blog/jeff19840319

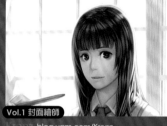
Vol.1 封面繪師
Krenz　blog.yam.com/Krenz

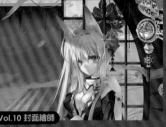
Vol.10 封面繪師
紅絲雀　liy093275411.blog.fc2.com/

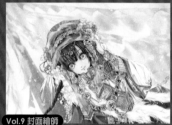
Vol.9 封面繪師
蚩尤　ceomai.blog.fc2.com/

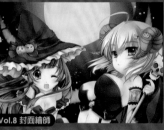
Vol.8 封面繪師
AMO 兔姬　angelproof.blogspot.com/

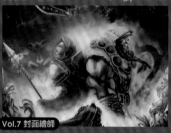
Vol.7 封面繪師
DM 張裕劼　home.gamer.com.tw/atriend

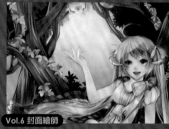
Vol.6 封面繪師
WRB 白米熊　diary.blog.yam.com/shortwrb216

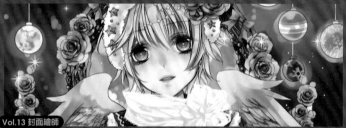
Vol.13 封面繪師
螢火蟲　http://hauyne.why3s.tw/

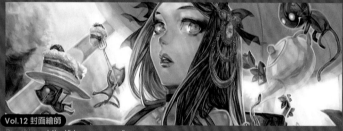
Vol.12 封面繪師
B.c.N.y.　http://blog.yam.com/bcny

Vol.11 封面繪師
slamko 兵洪亮詩　slamko42.deviantart.com/

阿魂
P網id=1571307.

sachy 沙其
http://blog.xuite.net/sachy/2011

SGFW 吳草
https://www.facebook.com/sgfwlee

蝶�깨妝
http://www.plurk.com/BF63

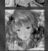
Loviⁿ 內
http://www.facebook.com/IrisRobin1

Ariver Kao 高誌和
https://www.facebook.com/ariverartwork

maigoyaki 迷子燒
http://diary.blog.yam.com/caitaron

聖菊
http://home.gamer.com.tw/homeindex.php?owner=rai22019

AK1造
http://www.pixiv.net/member.php?id=999547

Cait
http://diary.blog.yam.com/caitaron

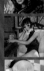
B.c.N.y.
http://blog.yam.com/bcny

Bamuth
http://bamuthart.blogspot.com/

Dako
http://blog.yam.com/dako6995

darkmaya 小黑蜘蛛
http://blog.yam.com/darkmaya

Capura.L
http://capura.hypermart.net

Jios
巴哈姆特ID：toumayumi

Hihana 緋華
http://ookamihihana.blog.fc2.com

Evoluh
http://masquedaiou.blogspot.com/

KASAKA 重花
http://hauyne.why3s.tw/

Kasai 葛西
http://blog.yam.com/arth58862186

Junsui 純粋
巴哈姆特ID：louyun790728

KURUMI
http://blog.yam.com/kamiaya123

KituneN
http://kitunen-tpoc.blogspot.com/

KID
http://kidkid-kidkid.blogspot.com

Marymaru 瑪莉丸
http://tinyurl.com/888rfwz

Nath
http://www.plurk.com/Nath0905

Lasterk
http://blog.yam.com/lasterK

A.Yuuki 悠鴉
http://blog.yam.com/akikawayuuki

德鹿光
http://www.pixiv.net/member.php?id=1423422

BARApu 叭叭啪噗
http://ameblo.jp/bapu-paradise/

Xiaobotong S.樂葡
http://xiaobotong.deviantart.com/

sawana 沙瓦娜
http://sawanacat.blogspot.tw/

LIN 琳
http://home.gamer.com.tw/
homeindex.php?owner=ko2915277ok

Musi 姆大人
http://blog.yam.com/user/rap123r.html

Paparaya
http://blog.yam.com/paparaya

S2O
http://blog.yam.com/sleepy0

Senzi
http://Origin-Zero.com

Sculd 翼蒼
http://blog.yam.com/darkthubasa

uni
http://mioritu.blog126.fc2.com/

Zai
http://arukas.ftp.cc/

水侍
http://blog.yam.com/fred04142

沐雨霏
http://www.wretch.cc/blog/mirutodream

訓弘
http://junhiroka.blogspot.com/

君熊
http://blog.yam.com/grassbear

安良
巴哈姆特 ID：mico45761

簡峰
http://menhou.omiki.com/

雷滉淋
http://blog.yam.com/redcomic0220

Acoryo 女可小涼
http://mimiyaco.pixnet.net/blog

繚�ロ鷺
http://hankillu.pixnet.net/blog

watermother2004 變態水母
http://watermother2004.blog.fc2.com/

Dillon-DoX 梁小波
http://www.pixiv.net/member.php?id=2362674

FuFu
p30772772@gmail.com

NEBA
kao42957@hotmail.com

Mumuhi 姆姆希
http://mumuhi.blogspot.com/

Nncat 九夜貓
http://blog.yam.com/logia

Rozah 新
http://blog.yam.com/aaaa43210

Sen
http://blog.yam.com/changchang

simi
http://flavors.me/simi

SUWA 蘇瓦
http://blog.yam.com/suwa

YellowPaint
http://blog.yam.com/yellowpaint

小書亞
http://blog.xuite.net/momo12241003/yu

田美幾
http://iyumiki.blogspot.com

依米雅
http://blog.yam.com/miya29

其尤
http://blog.roodo.com/amatizqueen

涼夜弦
http://artkentkeong-artkentkeong.blogspot.com/

凋喓
http://blog.yam.com/user/e90497.html

灰小渣
http://shadowgray.blog131.fc2.com/

Autumn.cat 秋貓
http://aa2233a.pixnet.net/blog

靈貓尾
http://blog.yam.com/nightcat

RavenNio 深谷
http://www.pixiv.net/member.php?id=252830

Zihling
http://www.zihling.com/

Goreen
http://www.pixiv.net/member.php?id=101506

LDT
http://blog.yam.com/f0926037309

Mo牛
http://mocow.pixnet.net/blog

NaKa 那卡
http://album.blog.yam.com/makacat

Rotix
http://rotixblog.blogspot.com/

S.C 翠
http://home.gamer.com.tw/
homeindex.php?owner=etetboss0

shenjou 深珠
http://blog.roodo.com/iruka711/

Spades11
http://hoduli.blogspot.com/

Wuduo 無多
http://blog.yam.com/wuduo

小米
http://fc2syin.blog126.fc2.com/

囚衣.H
http://blog.yam.com/yui0820

冷月無限
http://blog.yam.com/sogobaga

索尼
http://sioni.pixnet.net/blog(Souni's Artwork)

星世神音
http://arcchen613.blog125.fc2.com/

漣漪
http://blog.yam.com/RIPPLINGproject

眠鼠
http://blog.yam.com/mouse5175

如有任何疑問請至Facebook 粉絲團 http://www.facebook.com/wizcmaz 留言，亦可寄e-mail: wizcmaz@gmail.com
我們會給予您所需要的協助，謝謝您的參與！

徵稿活動

臺灣同人極限誌

投稿吧！

Cmaz即日起開放無限制徵稿，只要您是身在臺灣，有志與Cmaz一起打造屬於本地ACG創作舞台的讀者，皆可藉由徵稿活動的管道進行投稿，Cmaz編輯部將會在刊物中編列讀者投稿單元，讓您的作品能跟其他的讀者們一起分享。

投稿須知：

1. 投稿之作品命名方式為：作者名_作品名，並附上一個txt文字檔說明創作理念，並留下姓名、電話、e-mail以及地址。

2. 您所投稿之作品不限風格、主題、原創、二創、唯不能有血腥、暴力、過度煽情等內容，Cmaz編輯部對於您的稿件保留刊登權。

3. 稿件規格為A4以內、300dpi、不限格式（Tiff、JPG、PNG為佳）。

4. 投稿之讀者需為作品本身之作者。

投稿方式：

1. 將作品及基本資料燒至光碟內，標上您的姓名及作品名稱，寄至：威智創意行銷有限公司 106台北郵局第57-115號信箱。

2. 透過FTP上傳，FTP位址：ftp://220.135.50.213:55
帳號：cmaz 密碼：wizcmaz
再將您的作品及基本資料複製至視窗之中即可。

3. E-mail：wizcmaz@gmail.com，主旨打上「Cmaz讀者投稿」

如有任何疑問請至Facebook 粉絲團 **http://www.facebook.com/wizcmaz** 留言
亦可寄e-mail：**wizcmaz@gmail.com**，我們會給予您所需要的協助，謝謝您的參與！

Cmaz 臺灣同人極限誌 讀者回函

我是回函

本期您最喜愛的單元
（繪師or作品）依序為

❶ _____
❷ _____
❸ _____

您最想推薦讓Cmaz
報導的（繪師or活動）為

您對本期Cmaz的
感想或建議為

基本資料

姓名： 電話：

生日： / / 地址：□□□

性別： □男 □女 E-mail：

如有任何疑問請至Facebook 粉絲團 **http://www.facebook.com/wizcmaz** f 留言
亦可寄e-mail: **wizcmaz@gmail.com** ，我們會給予您所需要的協助，謝謝您的參與！

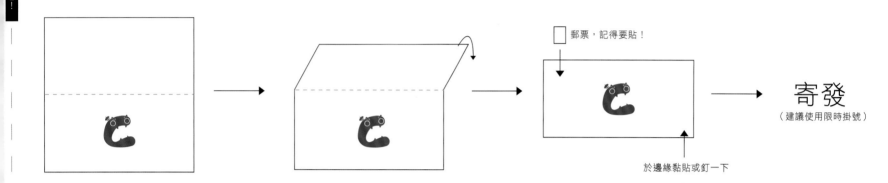

郵票，記得要貼！

寄發
（建議使用限時掛號）

於邊緣黏貼或釘一下

郵票黏貼處

vol.13

威智創意行銷有限公司 收
WIZ.DESIGN

106台北郵局第57-115號信箱

CMAZ!! 期刊訂閱單
臺灣同人極限誌

訂購人基本資料

姓　名		性　別	□男 □女
出生年月	年　　月　　日		
聯絡電話		手　機	
收件地址	□□□ （請務必填寫郵遞區號）		

學　歷：□國中以下　□高中職　□大學/大專
　　　　□研究所以上

職　業：□學　生　□資訊業　□金融業　□服務業
　　　　□傳播業　□製造業　□貿易業　□自營商
　　　　□自由業　□軍公教

訂購資訊

● 訂購商品

◎ Cmaz!! 臺灣同人極限誌
　□ 一年4期
　□ 兩年8期
　□ 購買過刊：期數＿＿＿＿＿＿＿＿

● 郵寄方式

　□ 國內掛號　□ 國外航空

● 總金額　　NT.＿＿＿＿＿＿＿＿＿＿

注意事項

● 本刊為三個月一期，發行月份為2、5、8、11月1日，訂閱用戶刊物為發行日寄出，若10日內未收到當期刊物，請聯繫本公司進行補書。

● 海外訂戶以無掛號方式郵寄，航空郵件需7~14天，由於郵寄成本過高，恕無法補書，請確認寄送地址無虞。

● 為保護個人資料安全，請務必將訂書單放入信封寄回。

威智創意行銷有限公司
郵政信箱：106台北郵局第57-115號信箱
電話：(02)7718-5178　傳真：(02)7718-5179

WIZ.DESIGN

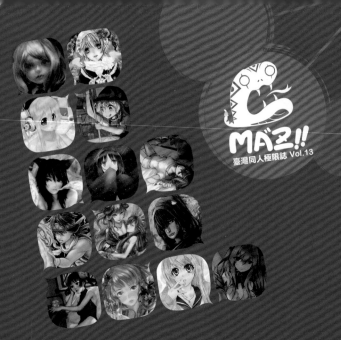

書　　　名：Cmaz!!臺灣同人極限誌 Vol.13
出版日期：2013年2月1日
出版刷數：初版一刷
出版印刷：威智創意行銷有限公司
發 行 人：陳逸民
編　　輯：廖又葶、蔡雅涵
美術編輯：黃鈺雯、龔聖程、黃文信
行銷業務：游駿森

作　　者：Cmaz!! 臺灣同人極限誌編輯部
發行公司：威智創意行銷有限公司
總 經 銷：紅螞蟻圖書

電　　話：(02)7718-5178
傳　　真：(02)7718-5179
郵政信箱：106台北郵局第57-115號信箱
劃撥帳號：50147488
E - M A I L：wizcmaz@gmail.com
Facebook：www.facebook.com/wizcmaz

建議售價：新台幣250元

9789868846920
總經銷：紅螞蟻圖書 NT.250

98.04-4.3-04

帳號　5 0 1 4 7 4 8 8

郵 政 劃 撥 儲 金 存 款 單

請沿虛線剪下，謝謝您！

收件人：
生日：西元　　　年　　　月
收件地址：
聯絡電話：
E-MAIL:
統一發票開立方式： □二聯式　□三聯式
統一編號：
發票抬頭：

金　額 新台幣 仟 佰 拾 萬 仟 佰 拾 元
（小寫）

戶名　威智創意行銷有限公司

寄 款 人　□他人存款　□本戶存款

經辦局收款戳

收款帳號戶名
存款金額
電腦紀錄
經辦局收款戳

◎ 寄款人請注意背面說明
◎ 本收據由電腦印錄請勿填寫

郵政劃撥儲金存款收據

虛線內備供機器印錄用請勿填寫

請沿虛線剪下，謝謝您！